童話風可愛女孩的
服裝 穿搭 設計

佐倉織子

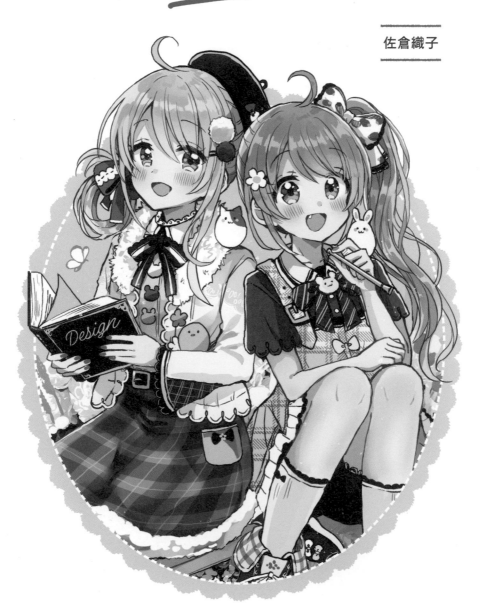

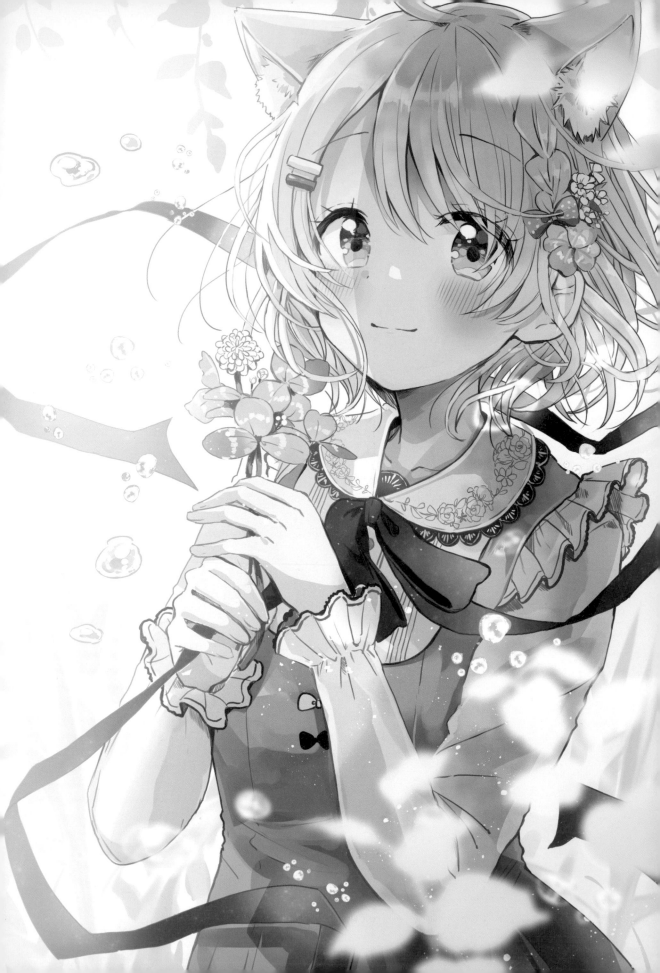

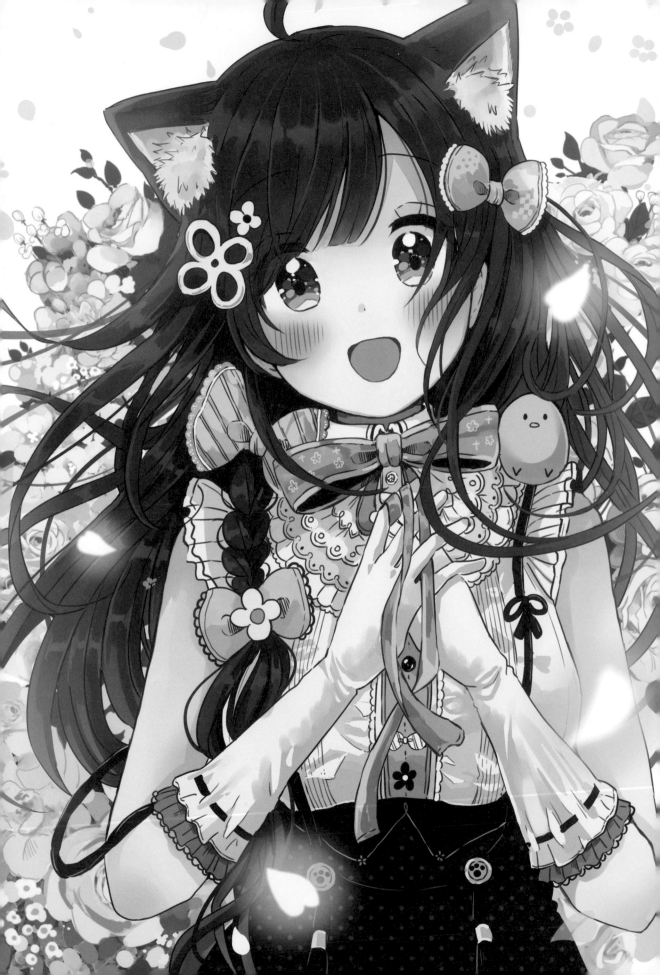

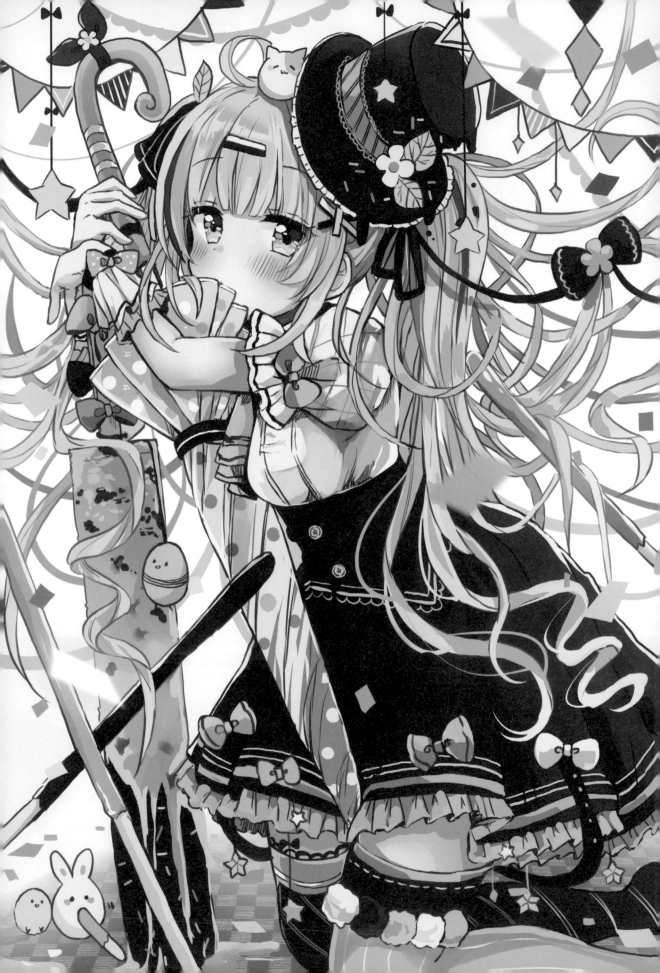

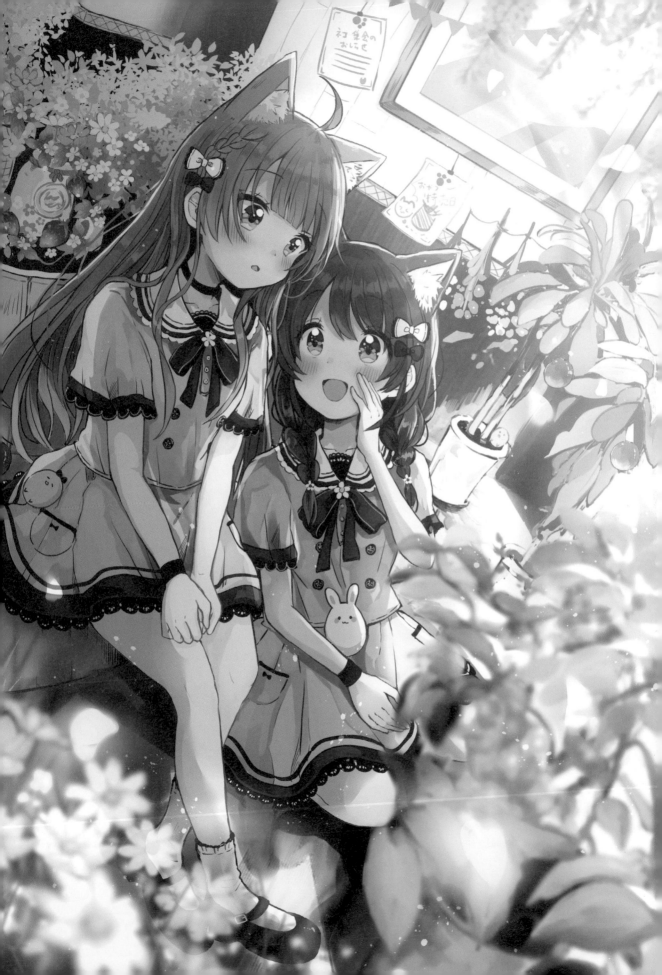

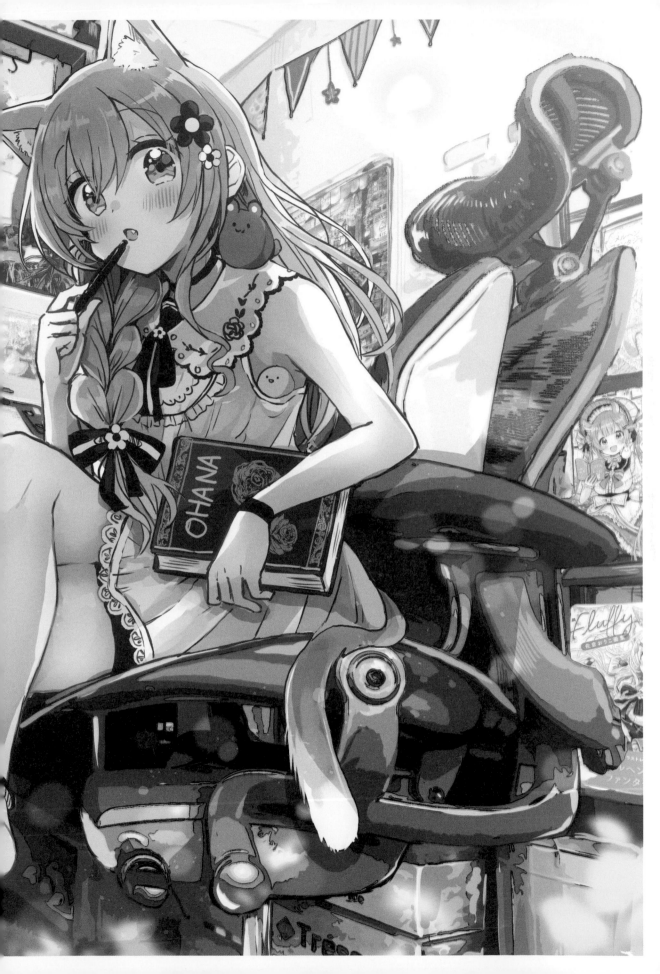

CONTENTS

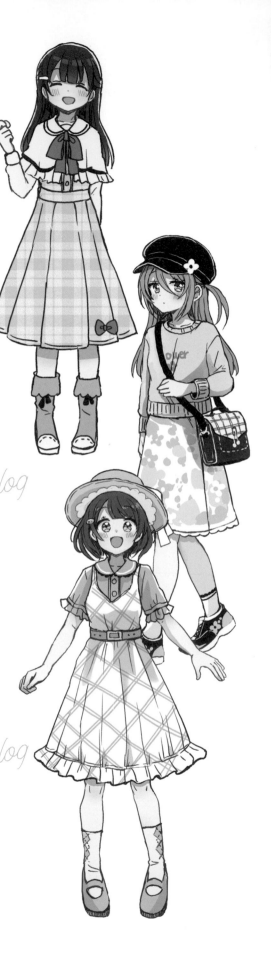

CHAPTER 1 服裝穿搭的思考方式

CHAPTER 2 春季服裝設計

CHAPTER 3 夏季服裝設計

CHAPTER 4 秋季服裝設計
AUTUMN Catalog

CHAPTER 5 冬季服裝設計
WINTER Catalog

CHAPTER 6 髮型設計
HAIR Catalog

卷末附錄 多角度作畫資料集

前言

大家好，我是佐倉織子。
這次非常感謝大家購買《童話風可愛女孩的服裝穿搭設計》一書。

本書的概念是「可愛女孩的服裝穿搭集」，
因此我以「可愛」為主題，繪製了許多私服穿搭設計。

我想依據每個讀者的情況，
例如想要考慮角色設計和服裝時，
想替自己創作的角色或喜歡的偶像穿搭衣服時，
以及找尋自己想試穿的衣服時，
都應該會有各種不同的用法。
此外，本書也收錄了髮型設計，還附加了從各種角度進行繪製的速寫集。

因為本書的服裝穿搭是以全彩呈現，
除了作為穿著打扮的設計，也是配色的參考資料，
就能更加擴大設計創意的範圍。
請大家務必將本書作為煩惱時的創意發想手冊來活用。

這次出版的書籍對於想要描繪可愛女孩的讀者，
若能在創作上有所幫助的話，那我將會深感榮幸。

佐倉織子

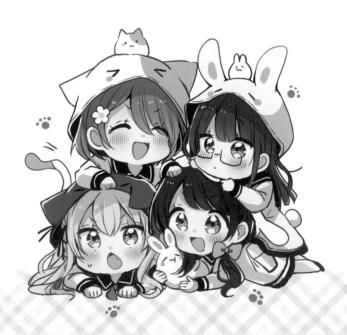

服裝穿搭的思考方式

方式 LESSON

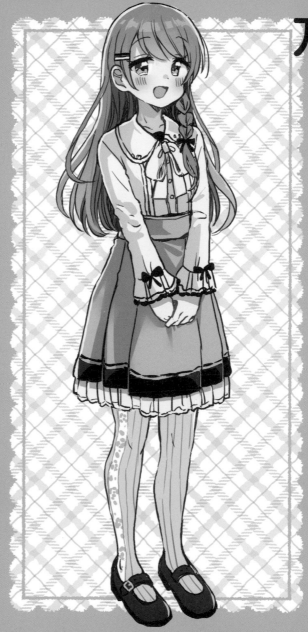

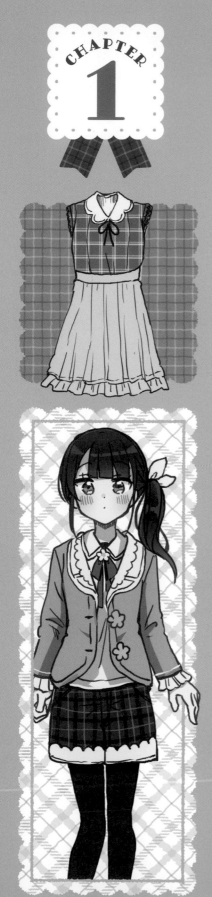

LESSON 01 服裝穿搭的基礎

即使想要立刻做出服裝整體的穿搭，也不是一件容易的事。
首先要掌握基礎的思考方式，再進行挑戰！

✂ 必須事先學會的基礎

決定主要服裝

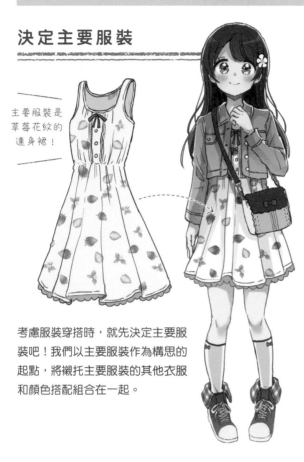

主要服裝是
草莓花紋的
連身裙！

考慮服裝穿搭時，就先決定主要服
裝吧！我們以主要服裝作為構思的
起點，將襯托主要服裝的其他衣服
和顏色搭配組合在一起。

調整配色

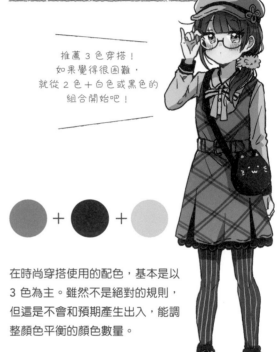

推薦 3 色穿搭！
如果覺得很困難，
就從 2 色＋白色或黑色的
組合開始吧！

在時尚穿搭使用的配色，基本是以
3 色為主。雖然不是絕對的規則，
但這是不會和預期產生出入，能調
整顏色平衡的顏色數量。

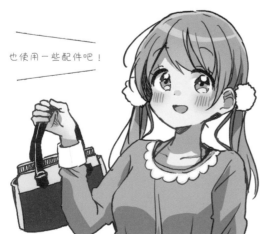

也使用一些配件吧！

使用單品

服裝穿搭不是只有衣服這部分，而是要連同包包、髮
圈或飾品等配件一起搭配，形成一組穿搭。設計穿搭
時常常會忘記這點，但盡量去活用配件吧！

要加入強調點時，
配件是特別好用的
道具喔！

✂ 考慮服裝穿搭的過程

① 決定主題

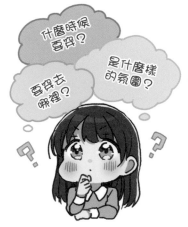

考慮服裝穿搭之前，首先要決定主題。「要在哪種情境穿的？」、「什麼時候要穿的？」根據這些問題，適合的服裝會有極大不同。

② 決定主要服裝

配合主題決定主要服裝。只要按照主題，不論是上衣、下半身衣物，還是外套都不用擔心。這次就試著將荷葉邊裙子作為主要服裝。

③ 決定輪廓

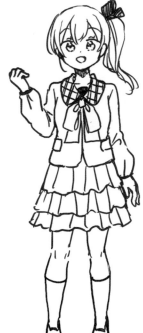

勾勒出角色的大略線條。在這個時間點主要是考慮輪廓，所以不用在意細節，只要知道粗略的形狀即可。

④ 設計細節

設計細節。例如衣領和袖子的形狀、加上滾邊和蝴蝶結這種點綴物，添加髮飾等配件，再修整形狀。

⑤ 決定配色

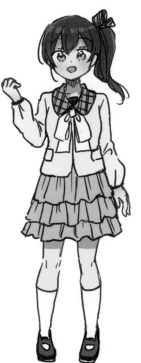

細節明確後開始上色。這次將裙子畫成粉紅色，讓裙子很顯眼，再以白色和茶色組成其他部分，作為陪襯物。

⑥ 提升品質

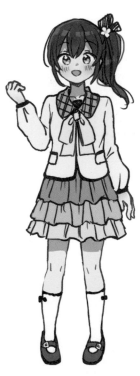

加工修正後，便完成設計草圖。在髮夾添加白色的重點設計、改變裙子顏色，並且在襪子上方加上黑色。

LESSON 02 輪廓的思考方式

打造時尚的服裝穿搭時,要顧慮的就是輪廓。
記住基本形狀,將其反映在設計上吧!

✂ 基本的輪廓線條

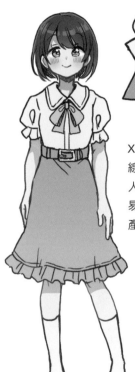

X 線條

X 線條的特徵就是收緊腰部曲線,看起來是有變化、富有女人味的輪廓。因為這種線條容易強調胸部和腰部,所以也會產生性感且成熟的印象。

I 線條

整體而言是纖細狀態,沒有 X 線條那種緊實感,而是苗條的身材,這就是 I 線條的特徵。因為是縱向修長的線條,所以能充分展現角色的身材。

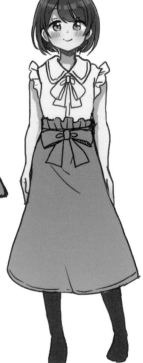
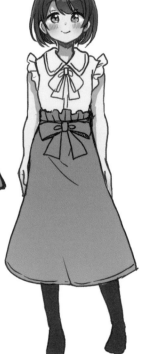

A 線條

A 線條的特徵就是上半身瘦長,下半身豐腴。因為沒有要強調變化,所以能呈現出不經意的女人味。此外,A 線條也會產生帶有安定感的印象。

Y 線條

Y 線條就是上半身豐腴,下半身瘦長。可以強調修長的雙腿,呈現出成熟氛圍。此外,這種線條也能遮掩上半身的體型。

增加輪廓大小

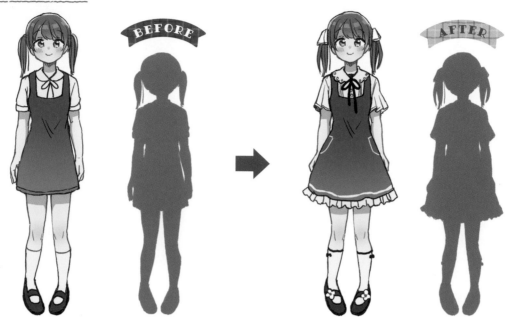

這是簡單的設計範例。剛開始設計時,容易形成像這樣乍看之下覺得有點美中不足的設計。遇到這種情況,就要在之後增加輪廓大小。

將裙襬幅度加大,營造出 A 線條的輪廓,並添加滾邊和蝴蝶結來增加輪廓大小。稍微增加黑色的面積,也藉此讓色調更鮮明。

降低輪廓大小

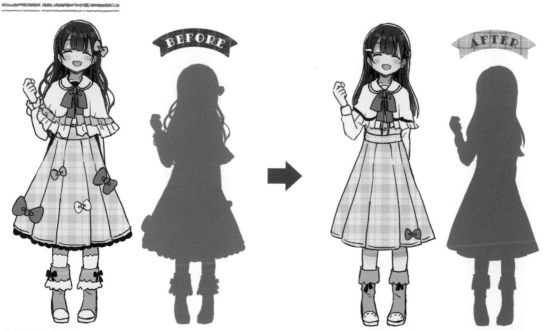

這是堆疊太多要素,失去平衡的範例。輪廓不俐落,變成有點俗氣的狀態。遇到這種情況,就要透過減少處理來調整平衡。

減少頭髮和裙子展開的範圍,讓輪廓變清爽。也減少大量的滾邊和蝴蝶結,同時加以調整,避免要素有所衝突。披肩也跟著縮小。

CHAPTER **1** 服裝穿搭的思考方式

15

配色的基礎知識

配色是考慮服裝穿搭時的重要要素。
在此先來掌握基礎知識吧！

✂ 利用配色要記住的東西

決定主題顏色

服裝穿搭中的配色基礎，是要保持「基調色」、
「配合色」和「強調色」的平衡。「基調色」是指
作為主角的顏色，一般認為理想狀態是占全體的
70% 左右。「配合色」是指襯托「基調色」的顏
色，標準是占全體的 25% 左右。而「強調色」是
用來增加變化、使畫面鮮明的顏色，標準是占全體
的 5% 左右。關於比例的多寡，充其量就是一個標
準，所以請作為參考即可。

強調色

配合色

基調色

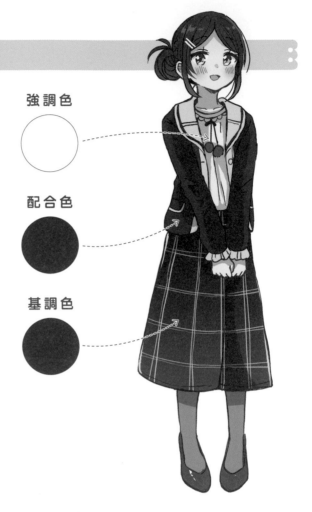

顏色深淺
是有點不同，
就視為相同顏色來思考吧！

將色調搭配在一起

選擇顏色時，希望大家注意一點，就是要將色調配
合在一起。「色調」是指根據明度和彩度等要素的
差異，呈現不同顏色的狀態。沒有配合色調選色的
話，即使遵守顏色比例，也會變成不協調的配色。
所以最重要的一點，就是盡量選擇相近的明度和彩
度的顏色去配色。在童話風設計中，經常會使用粉
彩色系。

鮮豔

粉彩

✂ 方便使用的顏色組合

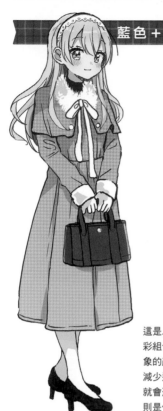

藍色＋白色＋深藍色

基調色

＋

配合色

＋

強調色

這是以淡藍色作為主角的素淨色彩組合。藍色雖然是給人冷淡印象的顏色，但降低彩度的話就能減少這種印象。藍色搭配白色，就會形成更溫柔的印象。深藍色則是使整體更鮮明的強調色。

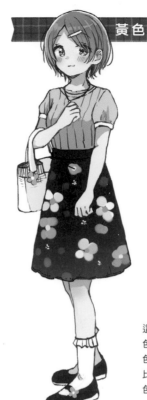

黃色＋深藍色＋白色

基調色

＋

配合色

＋

強調色

這是以亮黃色作為主角的華麗顏色組合。在明亮顏色搭配「深藍色」這種深色顏色，就會形成對比鮮明的印象。不會干擾其他顏色的白色是強調色。

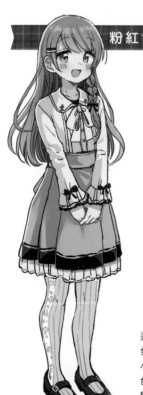

粉紅色＋象牙色＋茶色

基調色

＋

配合色

＋

強調色

這是以粉紅色為主角的女孩風顏色組合。粉紅色和白色的範圍大小幾乎一樣，但屬於無彩色的白色不太顯眼，所以使用上不會有問題。但是這 2 色屬於淺色，所以利用深色的茶色使顏色變得鮮明。

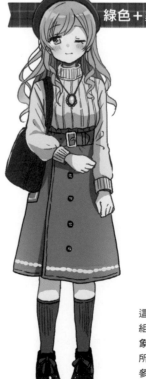

綠色＋象牙色＋茶色＋紅色

基調色

＋

配合色

＋

強調色①

＋

強調色②

這是以綠色為主角的自然系顏色組合。綠色和茶色搭配度良好，象牙色是不會造成干擾的顏色，所以顏色平衡極佳。在這個組合參雜了作為第 4 色而且和綠色很搭配的紅色。

因配色形成的印象差異

清爽的配色

這是以白色襯托顏色較深且帶有涼爽印象的藍色之配色。整體而言是明亮的色調，帶來清爽和溫柔的印象。此外，整體看起來很樸素，所以也能留下素淨的印象。

高雅的配色

這是樸素的酒紅色搭配黑色的組合。紅色和黑色的配色是帥氣配色的基本款，會形成一種高雅的氛圍。黑色部分選擇比全黑稍微淺一點的顏色，比較容易呈現出女性氣質。

即使是一樣的服裝，只要配色不同，就能給人如此不一樣的印象喔！

有女人味的配色

使用淺紫色的話，女人味的印象就會增強。雖然這是接近藍色＋白色的組合，但因為有紅色系的顏色參雜在裡面，而且顏色是淺色，所以會形成溫柔的印象。此外，淺紫色也不如粉紅色那麼甜美。

基調色＋白色或黑色是簡單的2色搭配，而且很好運用喔！

休閒的配色

卡其色＋黃色會形成休閒的印象。深黃色相當容易引人注目，而且很鮮豔，所以和給人安心感的卡其色一起搭配，藉此形成對比鮮明的時尚色調。

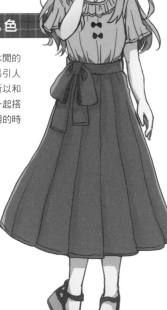

試著使用花紋吧！

印象會因為顏色產生很大的變化，但如果是素色的話，也可能出現冷清的氛圍。
為了提高設計性，也試著在服裝中加入花紋吧！

✂ 使用花紋進行改造

事先了解實用的花紋

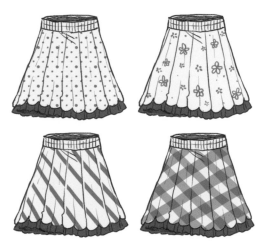

圓點、碎花、條紋和格子是基本款花紋。事先了解這些基本款，覺得有點不滿意時，就可將花紋納入設計中，會非常有幫助。積極採用這些花紋吧！

花紋只有1種比較保險

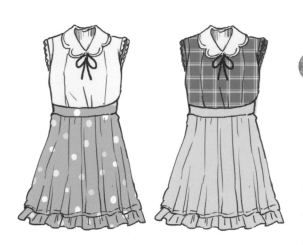

雖說有實用的花紋，但也要注意過度使用的問題。在整體穿搭中使用1種花紋是比較保險的。若使用好幾個花紋，彼此訴求的效果會有所衝突，變成不協調的狀態。

也要注意花紋的顏色

即使是相同花紋，顏色改變的話，氛圍就會不一樣。在底色和花紋顏色做出對比的話，就會形成鮮明的印象。若兩者都採用同色系，則會形成柔和印象。

若使用複數花紋，就要增添變化

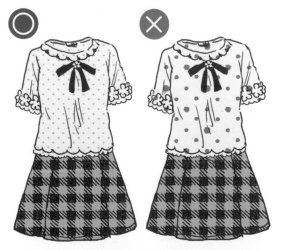

無論如何都想要以花紋搭配花紋時，將其中一個花紋的尺寸縮小、降低色調，將主要花紋和輔助花紋的關係明確化，會比較容易搭配。

LESSON 05 童話風改造技巧

在服裝穿搭中添加童話風氛圍，
一起學習改造成可愛氣息的關鍵和方法吧！

✂ 營造童話風的必要關鍵

添加滾邊和蕾絲

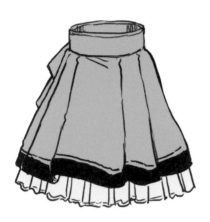

滾邊和蕾絲是童話風改造的基礎。若在衣領、下襬和裙子等部位添加滾邊或蕾絲，就很容易形成帶有童話感的衣服。

繫上蝴蝶結

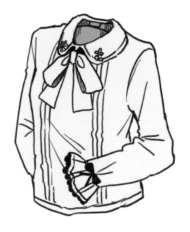

蝴蝶結也是實用的道具，舉例來說，當角色繫上大蝴蝶結，就會立刻變得很有女孩氣質。有時也會和小蝴蝶結一起並排。

配戴飾品

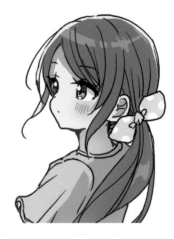

覺得不夠滿意時，加入配合衣服風格的配件就能形成華麗感。也可以加上小飾品。

放入動物和植物的要素

動物和植物可以添加自然感。例如試著將植物作為花紋、試著以動物為主題來設計的這種技巧。

改變袖子和下襬的形狀

在袖子和下襬添加變化也是一個關鍵。可以將袖子加大變寬，讓袖子變得輕飄飄，或是添加滾邊或蕾絲。

添加飄飄然的感覺

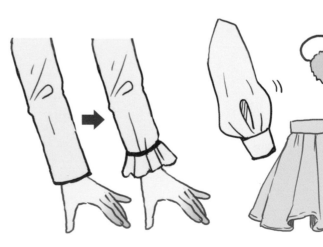

在衣服的某處營造出有飄飄然的區域吧！例如使用柔軟的布料，或是在衣服上添加隆起和飄揚感等等。

✂ 實際的改造技巧

春夏 服裝穿搭

正常　　　　　　　　　童話風

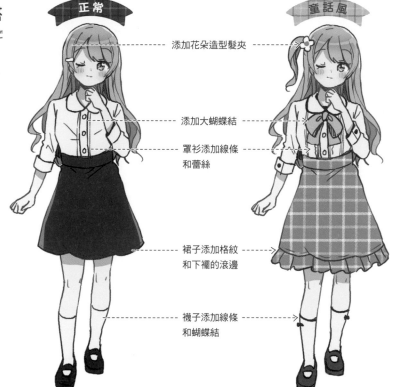

添加花朵造型髮夾

添加大蝴蝶結

罩衫添加線條
和蕾絲

裙子添加格紋
和下襬的滾邊

襪子添加線條
和蝴蝶結

髮型也是服裝
穿搭的一部分。
別忘了一起改造喔！

秋冬 服裝穿搭

正常　　　　　　　　　童話風

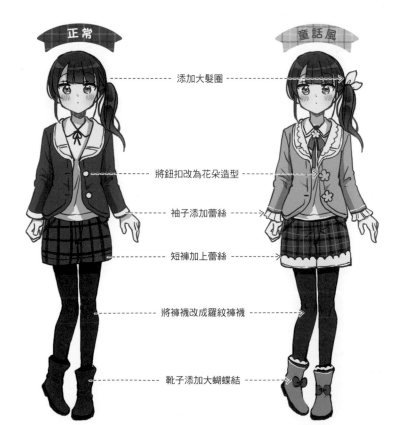

添加大髮圈

將鈕扣改為花朵造型

袖子添加蕾絲

短褲加上蕾絲

將褲襪改成羅紋褲襪

靴子添加大蝴蝶結

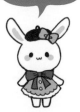

增加明亮顏色的
面積，就能產生
可愛印象喔！

CHAPTER **1** 服裝穿搭的思考方式

簡單的
滾邊畫法

01

基本技巧

滾邊只要利用「描繪根部和下襬」、「以線段將根部和下襬連接起來」、「描繪皺褶」這 3 個步驟，就能簡單繪製出來。反覆描繪練習，試著在衣服中加入滾邊吧！

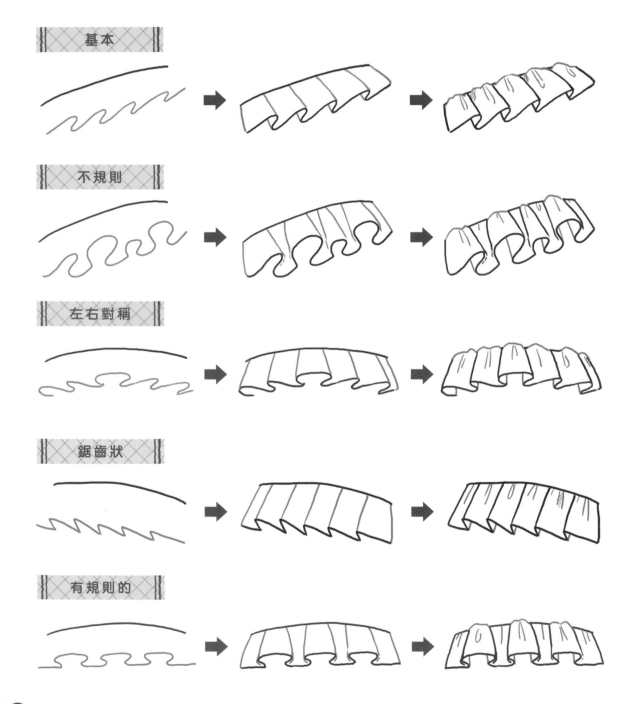

基本

不規則

左右對稱

鋸齒狀

有規則的

春季服裝設計

SPRING Catalog

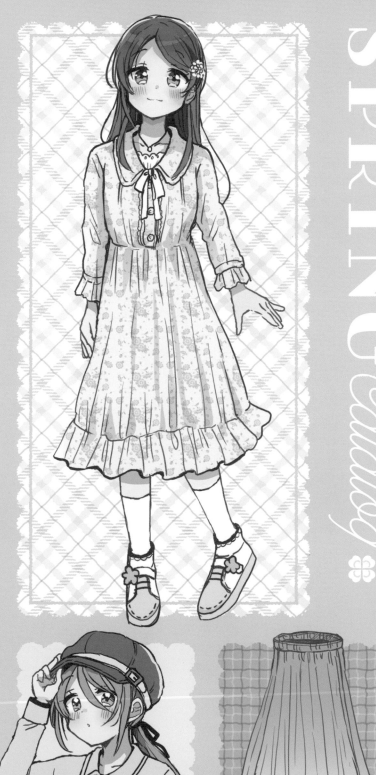

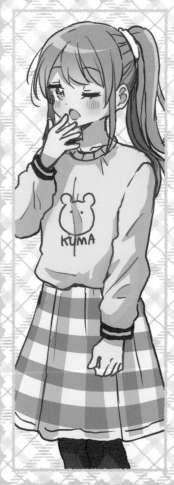

KUMA

草莓花紋很可愛的
春天甜美可愛風格

以讓人感受到春天氣息的草莓花紋連身裙為主要服裝，加上淡藍綠色的牛仔外套，營造出有點甜美的穿搭。主要服裝是草莓花紋，所以別上草莓花朵的髮夾，作為可愛的強調點。

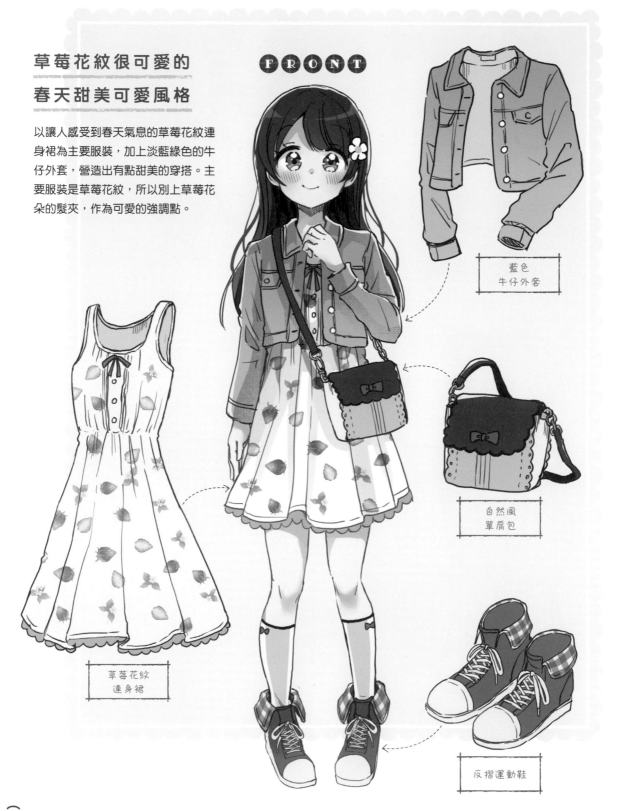

FRONT

藍色
牛仔外套

自然風
單肩包

草莓花紋
連身裙

反摺運動鞋

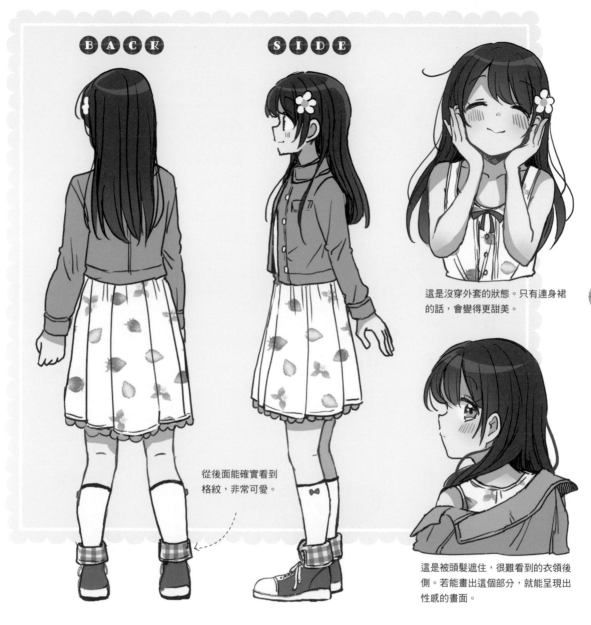

BACK **SIDE**

這是沒穿外套的狀態。只有連身裙的話，會變得更甜美。

從後面能確實看到格紋，非常可愛。

這是被頭髮遮住，很難看到的衣領後側。若能畫出這個部分，就能呈現出性感的畫面。

✿ PICK UP *Variation*♡ / 草莓花紋的變化

有規則的配置

不規則配置

草莓是白色，背景為其他顏色

圓點和草莓

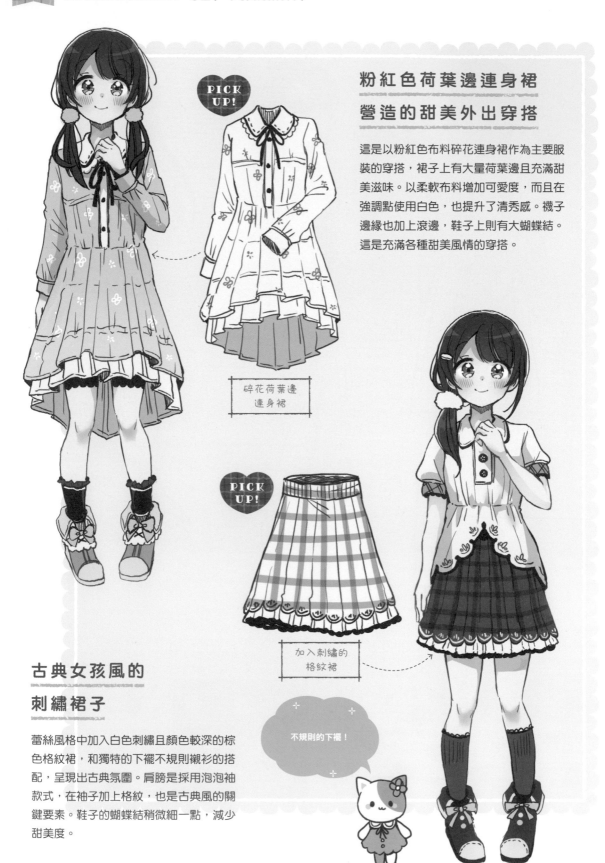

PICK UP!

粉紅色荷葉邊連身裙
營造的甜美外出穿搭

這是以粉紅色布料碎花連身裙作為主要服裝的穿搭，裙子上有大量荷葉邊且充滿甜美滋味。以柔軟布料增加可愛度，而且在強調點使用白色，也提升了清秀感。襪子邊緣也加上滾邊，鞋子上則有大蝴蝶結。這是充滿各種甜美風情的穿搭。

碎花荷葉邊
連身裙

PICK UP!

加入刺繡的
格紋裙

古典女孩風的
刺繡裙子

蕾絲風格中加入白色刺繡且顏色較深的棕色格紋裙，和獨特的下襬不規則襯衫的搭配，呈現出古典氛圍。肩膀是採用泡泡袖款式，在袖子加上格紋，也是古典風的關鍵要素。鞋子的蝴蝶結稍微細一點，減少甜美度。

不規則的下襬！

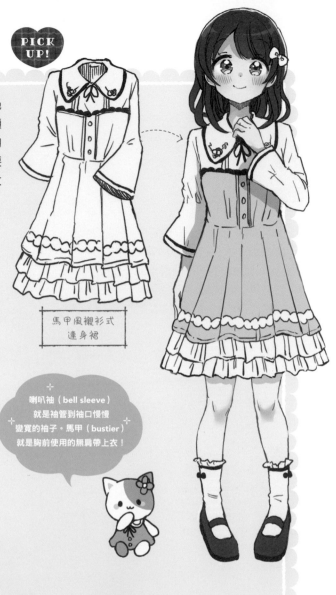

像草莓牛奶一樣的
粉紅色和白色的連身裙

這是將春天的經典顏色——粉紅色和白色組合在一起的連身裙穿搭。將粉紅色的顏色變淡,藉此呈現出溫柔的甜美滋味。胸前的馬甲風拼接設計,也是可愛的關鍵要素。袖子是較寬的喇叭袖款式,展現出女人味。強調點是紅色包腳跟鞋。

馬甲風襯衫式
連身裙

喇叭袖(bell sleeve)
就是袖管到袖口慢慢
變寬的袖子。馬甲(bustier)
就是胸前使用的無肩帶上衣!

輕飄飄
迷你連身裙

以粉紅色開襟外套
營造的飄飄然春天穿搭

在飄飄然白色蕾絲素材連身裙上面,加上粉紅色開襟外套,形成甜美又帶點孩子氣的風格。領口呈圓弧形,也更加突顯甜美氣息。上半身是較淺的色調,所以和深色包腳跟鞋一起搭配,調整顏色平衡。

獨處日穿搭

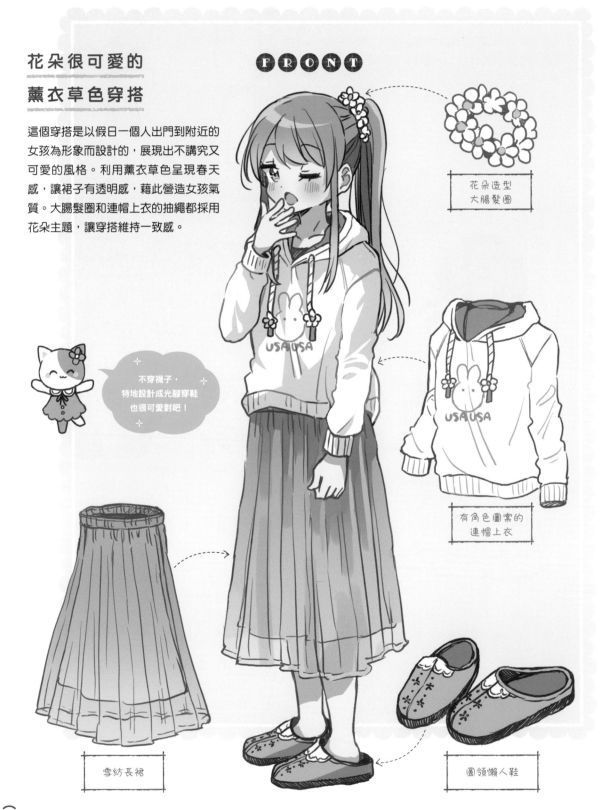

花朵很可愛的
薰衣草色穿搭

這個穿搭是以假日一個人出門到附近的女孩為形象而設計的，展現出不講究又可愛的風格。利用薰衣草色呈現春天感，讓裙子有透明感，藉此營造女孩氣質。大腸髮圈和連帽上衣的抽繩都採用花朵主題，讓穿搭維持一致感。

ＦＲＯＮＴ

花朵造型
大腸髮圈

不穿襪子，
特地設計成光腳穿鞋
也很可愛對吧！

有角色圖案的
連帽上衣

雪紡長裙

圓領懶人鞋

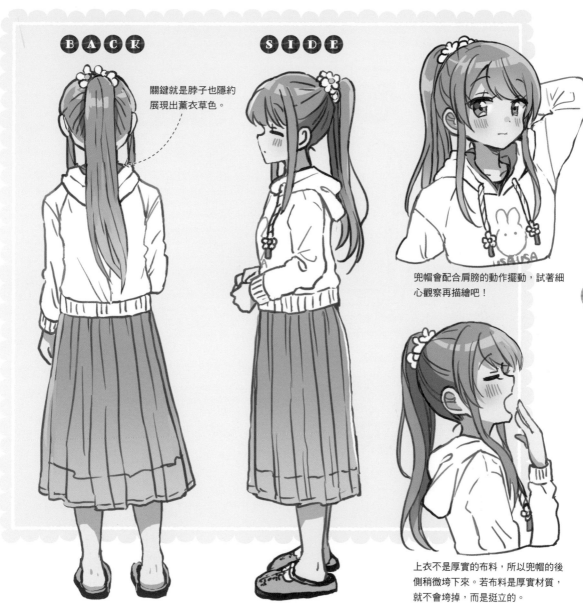

BACK

關鍵就是脖子也隱約展現出薰衣草色。

SIDE

兜帽會配合肩膀的動作擺動,試著細心觀察再描繪吧!

上衣不是厚實的布料,所以兜帽的後側稍微垮下來。若布料是厚實材質,就不會垮掉,而是挺立的。

🍀 PICK UP *Variation*♡ / 連帽上衣的變化

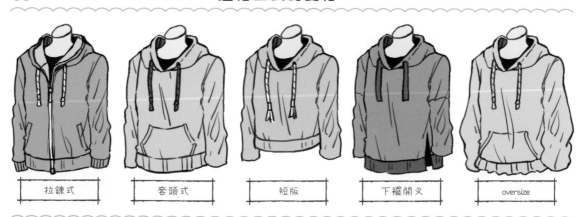

| 拉鍊式 | 套頭式 | 短版 | 下襬開叉 | oversize |

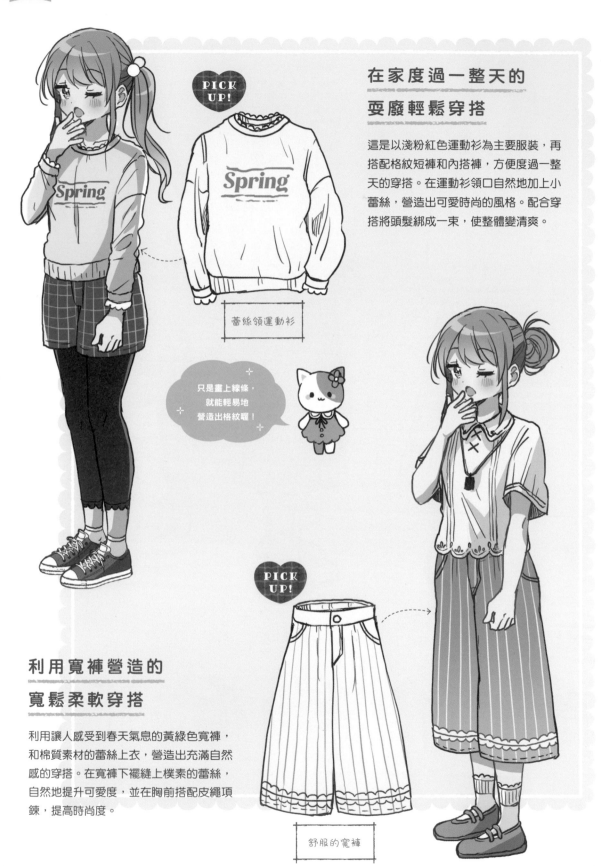

在家度過一整天的
耍廢輕鬆穿搭

這是以淺粉紅色運動衫為主要服裝,再搭配格紋短褲和內搭褲,方便度過一整天的穿搭。在運動衫領口自然地加上小蕾絲,營造出可愛時尚的風格。配合穿搭將頭髮綁成一束,使整體變清爽。

PICK UP!

Spring

蕾絲領運動衫

只是畫上線條,就能輕易地營造出格紋喔!

PICK UP!

利用寬褲營造的
寬鬆柔軟穿搭

利用讓人感受到春天氣息的黃綠色寬褲,和棉質素材的蕾絲上衣,營造出充滿自然感的穿搭。在寬褲下襬縫上樸素的蕾絲,自然地提升可愛度,並在胸前搭配皮繩項鍊,提高時尚度。

舒服的寬褲

以碎花長版連帽上衣營造的
華麗、寬鬆且柔軟的穿搭

長度到膝蓋上面的長版連帽上衣,是能只穿一件衣服的輕鬆穿搭基本款。為了方便穿著,選擇拉鍊的款式。設計成淺色碎花,同時加以調整,避免整體過於樸素。這是很適合假日在房間悠閒度日的穿搭。

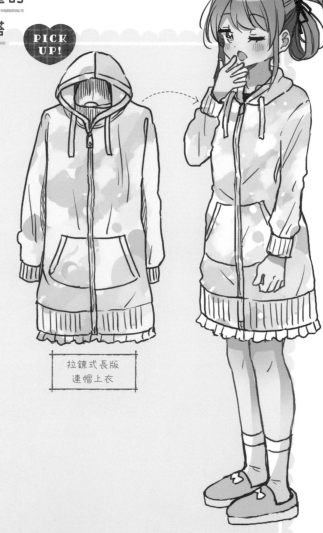

PICK UP!

拉鍊式長版
連帽上衣

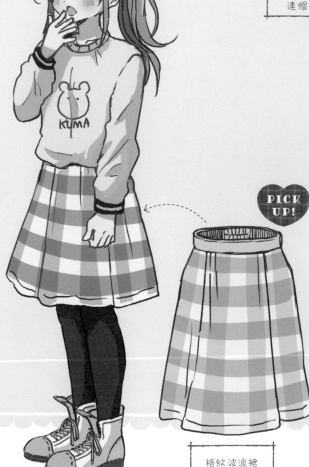

PICK UP!

以角色印花T恤&波浪裙
營造的暖色休閒穿搭

這是寬鬆的角色T恤搭配格紋裙的穿搭。利用飄飄然且展開幅度寬的裙子將輪廓變可愛。以較薄的黑色褲襪襯托整體,同時利用白色和粉紅色的高筒運動鞋保持顏色的平衡。

格紋波浪裙

女孩穿搭

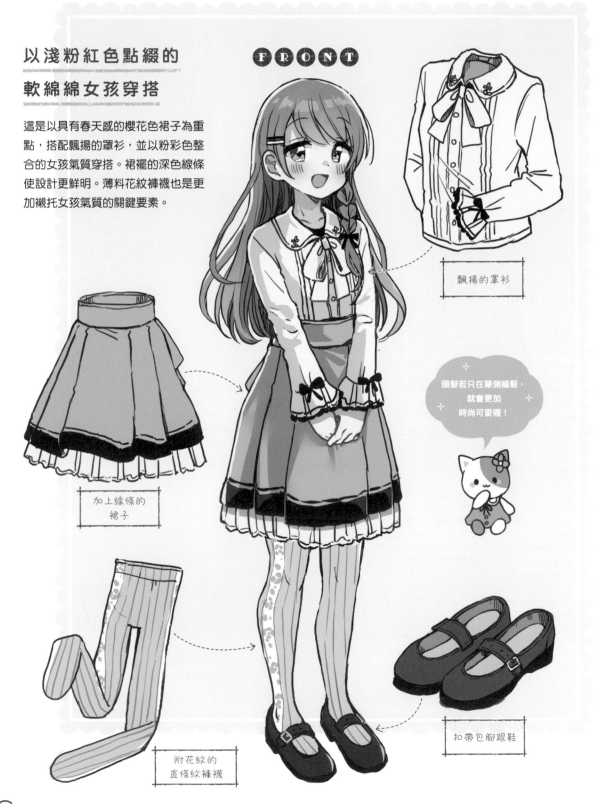

以淺粉紅色點綴的軟綿綿女孩穿搭

這是以具有春天感的櫻花色裙子為重點，搭配飄揚的罩衫，並以粉彩色整合的女孩氣質穿搭。裙襬的深色線條使設計更鮮明。薄料花紋褲襪也是更加襯托女孩氣質的關鍵要素。

FRONT

飄揚的罩衫

頭髮若只在單側編髮，就會更加時尚可愛喔！

加上線條的裙子

扣帶包腳跟鞋

附花紋的直條紋褲襪

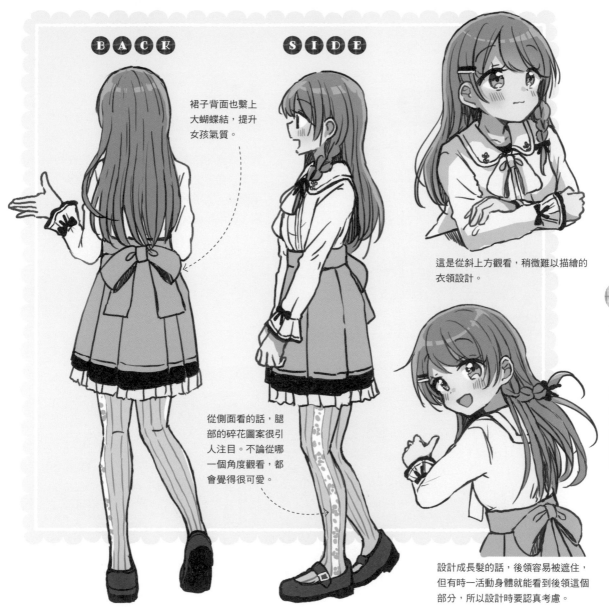

B A C K

裙子背面也繫上大蝴蝶結，提升女孩氣質。

S I D E

這是從斜上方觀看，稍微難以描繪的衣領設計。

從側面看的話，腿部的碎花圖案很引人注目。不論從哪一個角度觀看，都會覺得很可愛。

設計成長髮的話，後領容易被遮住，但有時一活動身體就能看到後領這個部分，所以設計時要認真考慮。

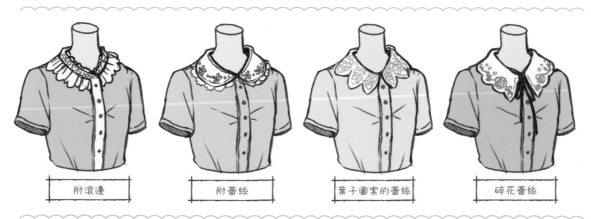

🍀 **PICK UP** *Variation*♡ / **蕾絲衣領的變化**

附滾邊

附蕾絲

葉子圖案的蕾絲

碎花蕾絲

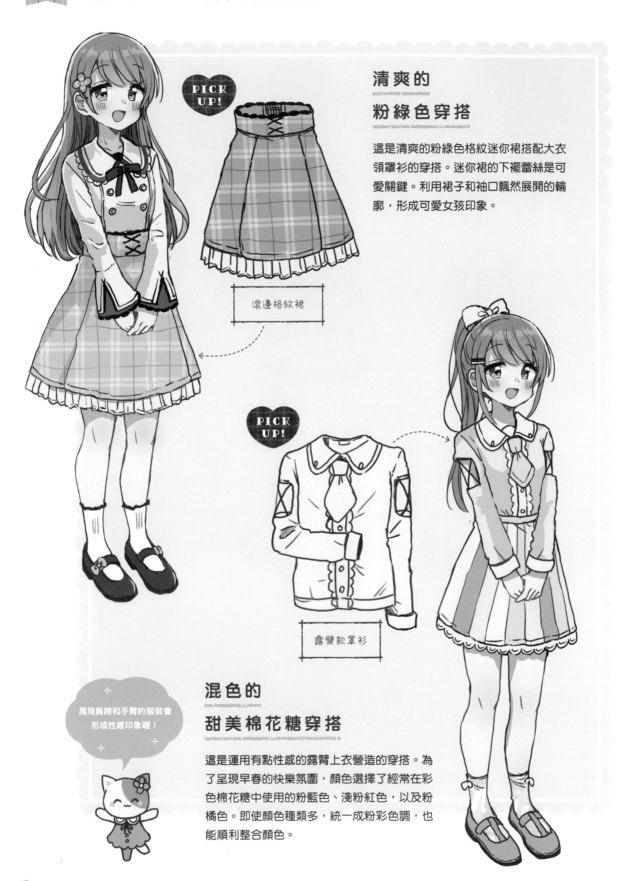

PICK UP!

清爽的
粉綠色穿搭

這是清爽的粉綠色格紋迷你裙搭配大衣領罩衫的穿搭。迷你裙的下襬蕾絲是可愛關鍵。利用裙子和袖口飄然展開的輪廓，形成可愛女孩印象。

滾邊格紋裙

PICK UP!

露臂款罩衫

展現肩膀和手臂的服裝會形成性感印象喔！

混色的
甜美棉花糖穿搭

這是運用有點性感的露臂上衣營造的穿搭。為了呈現早春的快樂氛圍，顏色選擇了經常在彩色棉花糖中使用的粉藍色、淺粉紅色，以及粉橘色。即使顏色種類多，統一成粉彩色調，也能順利整合顏色。

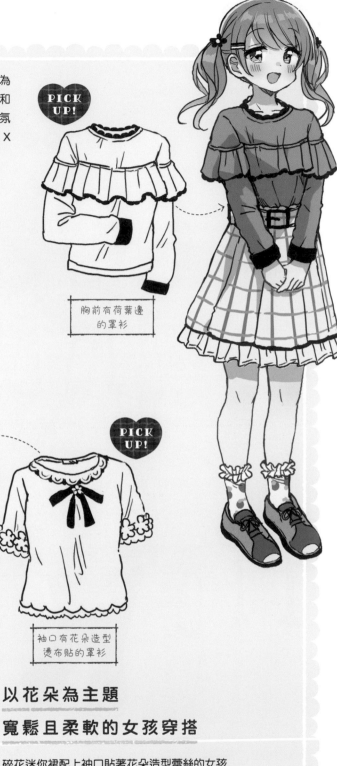

有點成熟的
摩卡色穿搭

在胸前以大荷葉邊作為點綴,並將較為
甜美的罩衫設計成摩卡色,這是即使和
格紋迷你裙搭配,也能稍微增添沉穩氛
圍的穿搭。纖瘦細腰也會令人注意到 X
線條。強調點是櫻桃花紋的襪子。

PICK UP!

胸前有荷葉邊
的罩衫

PICK UP!

袖口有花朵造型
燙布貼的罩衫

以花朵為主題
寬鬆且柔軟的女孩穿搭

碎花迷你裙配上袖口貼著花朵造型蕾絲的女孩
氣質上衣,藉此呈現出春天感穿搭。走路時袖
口和裙子會擺動,會變得更加可愛。主要服裝
是淺色,所以將包腳跟鞋的顏色畫深,保持顏
色的平衡。

野餐穿搭

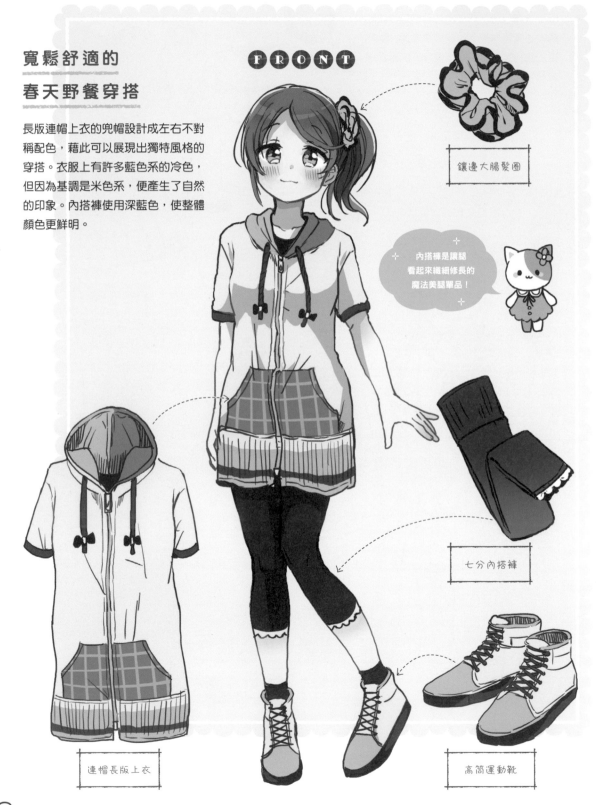

寬鬆舒適的 春天野餐穿搭

長版連帽上衣的兜帽設計成左右不對稱配色，藉此可以展現出獨特風格的穿搭。衣服上有許多藍色系的冷色，但因為基調是米色系，便產生了自然的印象。內搭褲使用深藍色，使整體顏色更鮮明。

FRONT

鑲邊大腸髮圈

內搭褲是讓腿看起來纖細修長的魔法美腿單品！

七分內搭褲

連帽長版上衣

高筒運動靴

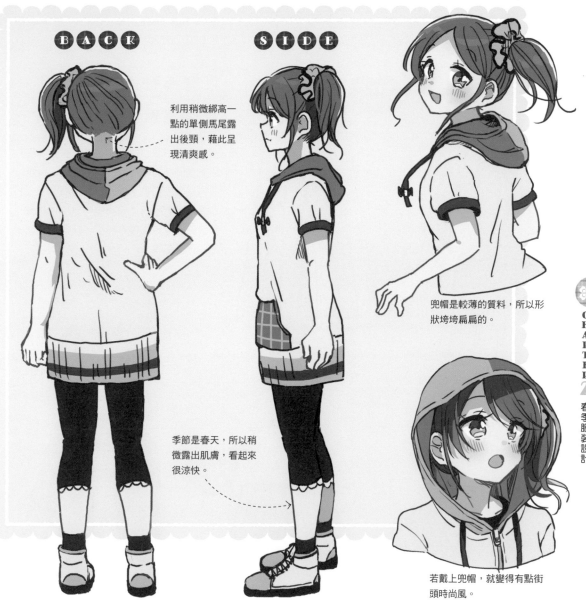

BACK

SIDE

利用稍微綁高一點的單側馬尾露出後頸,藉此呈現清爽感。

兜帽是較薄的質料,所以形狀垮垮扁扁的。

季節是春天,所以稍微露出肌膚,看起來很涼快。

若戴上兜帽,就變得有點街頭時尚風。

PICK UP *Variation* / 內搭褲的變化

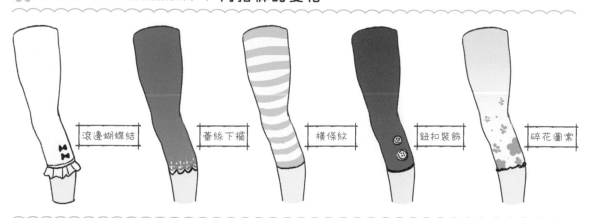

滾邊蝴蝶結　　蕾絲下襬　　橫條紋　　鈕扣裝飾　　碎花圖案

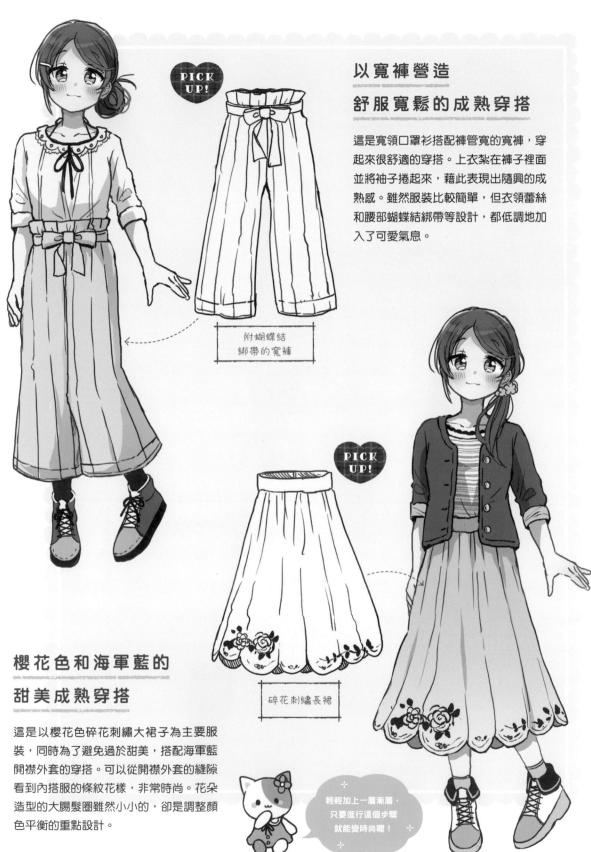

PICK UP!

以寬褲營造
舒服寬鬆的成熟穿搭

這是寬領口罩衫搭配褲管寬的寬褲，穿起來很舒適的穿搭。上衣紮在褲子裡面並將袖子捲起來，藉此表現出隨興的成熟感。雖然服裝比較簡單，但衣領蕾絲和腰部蝴蝶結綁帶等設計，都低調地加入了可愛氣息。

附蝴蝶結
綁帶的寬褲

PICK UP!

碎花刺繡長裙

櫻花色和海軍藍的
甜美成熟穿搭

這是以櫻花色碎花刺繡大裙子為主要服裝，同時為了避免過於甜美，搭配海軍藍開襟外套的穿搭。可以從開襟外套的縫隙看到內搭服的條紋花樣，非常時尚。花朵造型的大腸髮圈雖然小小的，卻是調整顏色平衡的重點設計。

輕輕加上一層漸層，
只要進行這個步驟
就能變時尚喔！

融入自然中的
綠色與黑色的穿搭

將淺綠色牛仔外套搭配黑色雪紡百褶裙，這個穿
搭是想像著彷彿要和野餐風景自然融為一體一樣
去呈現。雪紡素材有透明感，所以即使是黑色裙
子也能產生涼爽印象。將外套袖子捲起來，展現
隨興氛圍。

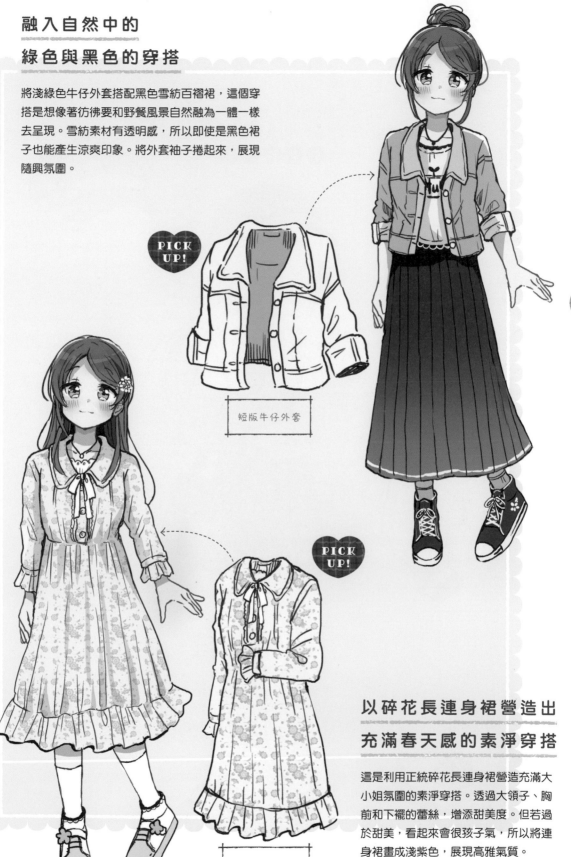

PICK UP!

短版牛仔外套

PICK UP!

碎花長連身裙

以碎花長連身裙營造出
充滿春天感的素淨穿搭

這是利用正統碎花長連身裙營造充滿大
小姐氛圍的素淨穿搭。透過大領子、胸
前和下襬的蕾絲，增添甜美度。但若過
於甜美，看起來會很孩子氣，所以將連
身裙畫成淺紫色，展現高雅氣質。

散步穿搭

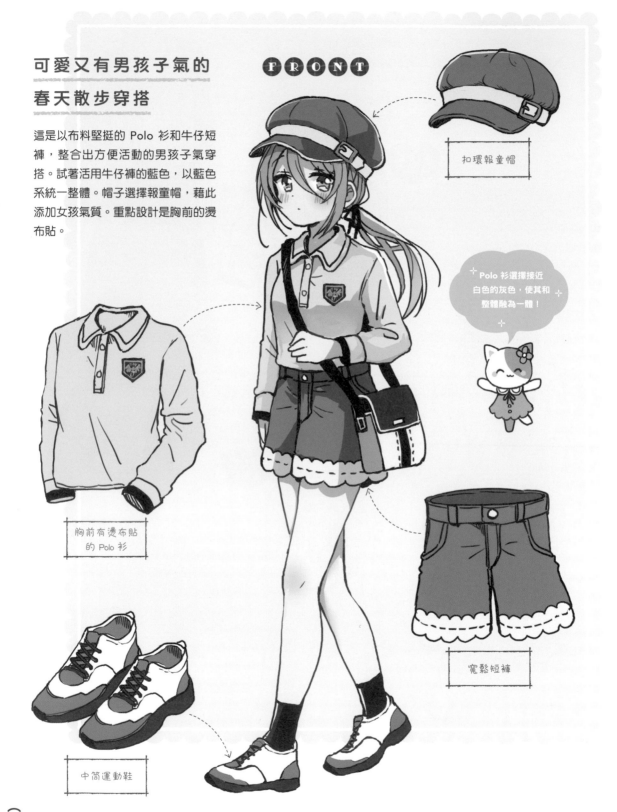

可愛又有男孩子氣的
春天散步穿搭

這是以布料堅挺的 Polo 衫和牛仔短褲，整合出方便活動的男孩子氣穿搭。試著活用牛仔褲的藍色，以藍色系統一整體。帽子選擇報童帽，藉此添加女孩氣質。重點設計是胸前的燙布貼。

FRONT

扣環報童帽

Polo 衫選擇接近白色的灰色，使其和整體融為一體！

胸前有燙布貼的 Polo 衫

寬鬆短褲

中筒運動鞋

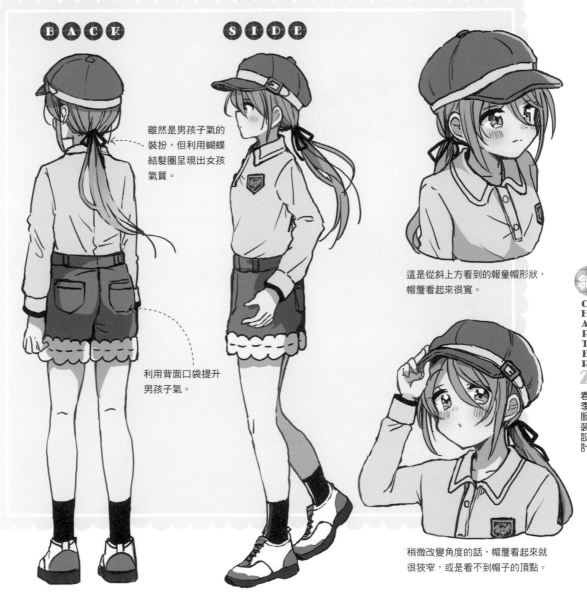

BACK **SIDE**

雖然是男孩子氣的
裝扮，但利用蝴蝶
結髮圈呈現出女孩
氣質。

利用背面口袋提升
男孩子氣。

這是從斜上方看到的報童帽形狀，
帽簷看起來很寬。

稍微改變角度的話，帽簷看起來就
很狹窄，或是看不到帽子的頂點。

🍀 **PICK UP** *Variation*♡ / 報童帽的變化

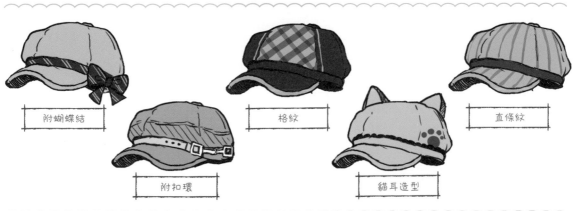

附蝴蝶結

附扣環

格紋

貓耳造型

直條紋

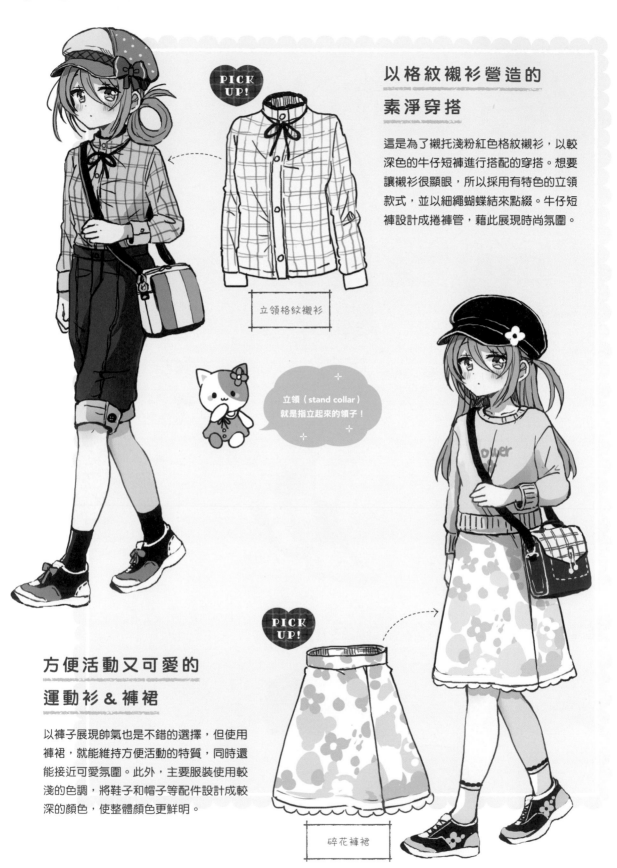

以格紋襯衫營造的
素淨穿搭

這是為了襯托淺粉紅色格紋襯衫,以較深色的牛仔短褲進行搭配的穿搭。想要讓襯衫很顯眼,所以採用有特色的立領款式,並以細繩蝴蝶結來點綴。牛仔短褲設計成捲褲管,藉此展現時尚氛圍。

PICK UP!

立領格紋襯衫

立領(stand collar)就是指立起來的領子!

方便活動又可愛的
運動衫&褲裙

以褲子展現帥氣也是不錯的選擇,但使用褲裙,就能維持方便活動的特質,同時還能接近可愛氛圍。此外,主要服裝使用較淺的色調,將鞋子和帽子等配件設計成較深的顏色,使整體顏色更鮮明。

PICK UP!

碎花褲裙

以貓耳報童帽營造的
重點式穿搭

這是以下襬能綁成蝴蝶結的開襟外套和長褲，整合出整潔簡單的氛圍，同時搭配貓耳報童帽，極具個人特色的穿搭。展現可愛的關鍵重點就是若隱若現的腳踝。配色部分則是讓淺藍色很顯眼，做出涼爽感。

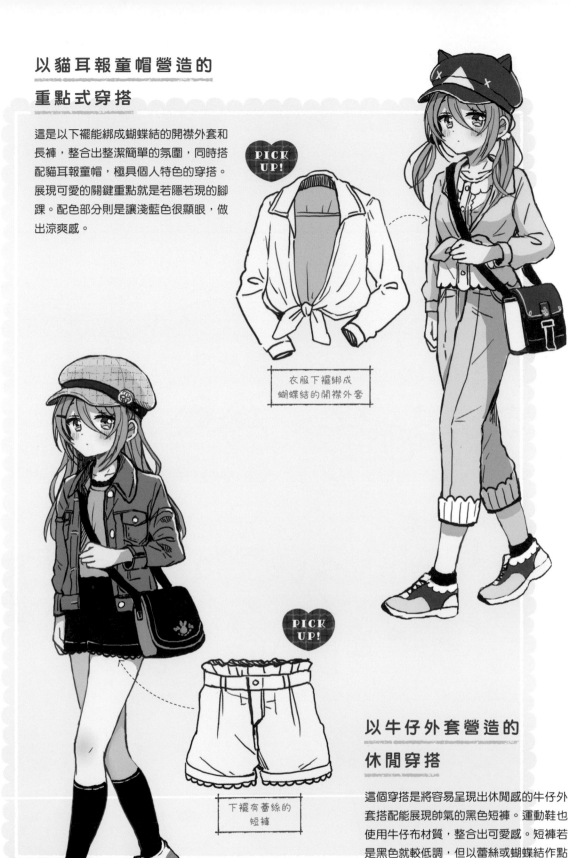

PICK UP!

衣服下襬綁成
蝴蝶結的開襟外套

PICK UP!

下襬有蕾絲的
短褲

以牛仔外套營造的
休閒穿搭

這個穿搭是將容易呈現出休閒感的牛仔外套搭配能展現帥氣的黑色短褲。運動鞋也使用牛仔布材質，整合出可愛感。短褲若是黑色就較低調，但以蕾絲或蝴蝶結作點綴，呈現出女孩氣質。

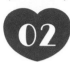
簡單的
滾邊畫法
02

將滾邊畫成曲線或圓形

試著描繪有變化的滾邊吧！基本技巧和 P22 介紹的一樣，但必須更加意識到立體感。能繪製出這個部分，就能在許多地方添加滾邊。

有變化的滾邊

① 簡單畫出根部和下襬。

② 順著下襬畫出波浪線條。

③ 注意立體感，以線條連接根部和下襬。

④ 將屬於裡面的部分上色，就比較容易理解滾邊的結構。

將滾邊畫成圓形

描繪出根部和下襬的波浪線條。

注意立體感，以線條連接根部和下襬。

描繪皺褶。

描繪裙子

描繪裙子的大略線條。

順著下襬畫出波浪線條。

注意立體感，以線條連接根部和下襬。

夏季服裝設計

SUMMER Catalog ⚓

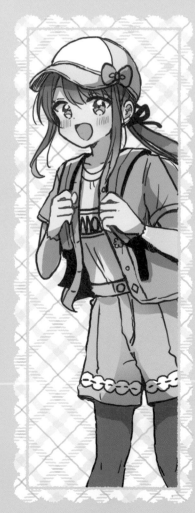

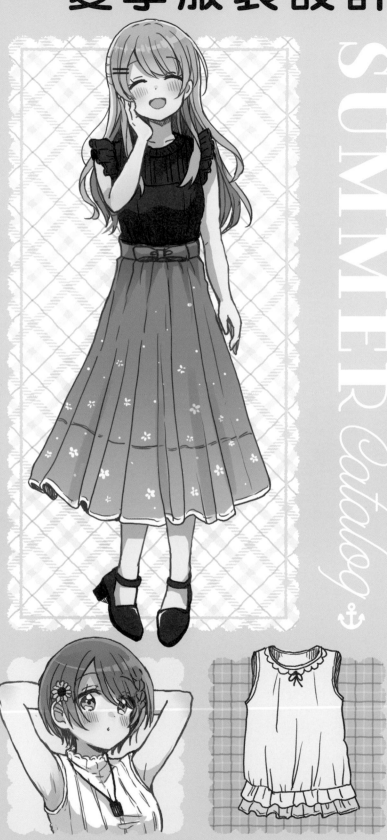

外出穿搭

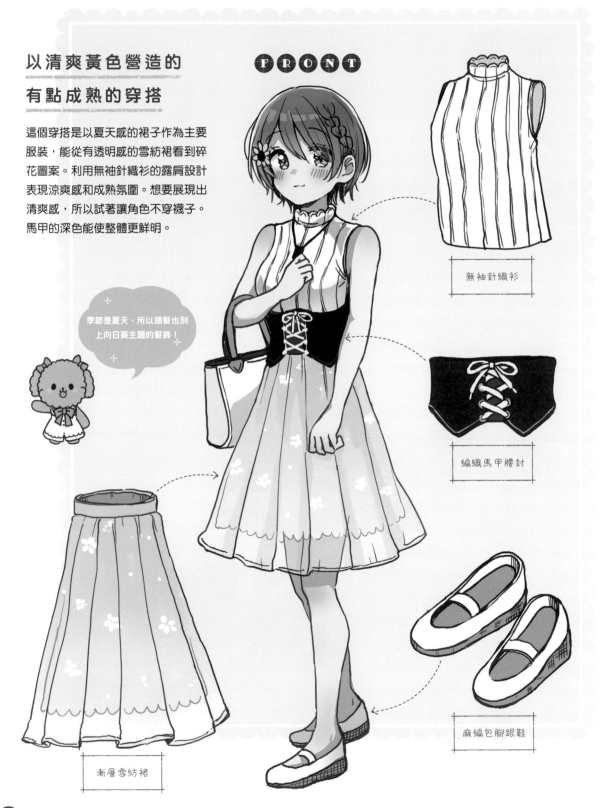

以清爽黃色營造的
有點成熟的穿搭

這個穿搭是以夏天感的裙子作為主要服裝,能從有透明感的雪紡裙看到碎花圖案。利用無袖針織衫的露肩設計表現涼爽感和成熟氛圍。想要展現出清爽感,所以試著讓角色不穿襪子。馬甲的深色能使整體更鮮明。

FRONT

季節是夏天,所以頭髮也別上向日葵主題的髮飾!

無袖針織衫

編織馬甲腰封

麻編包腳跟鞋

漸層雪紡裙

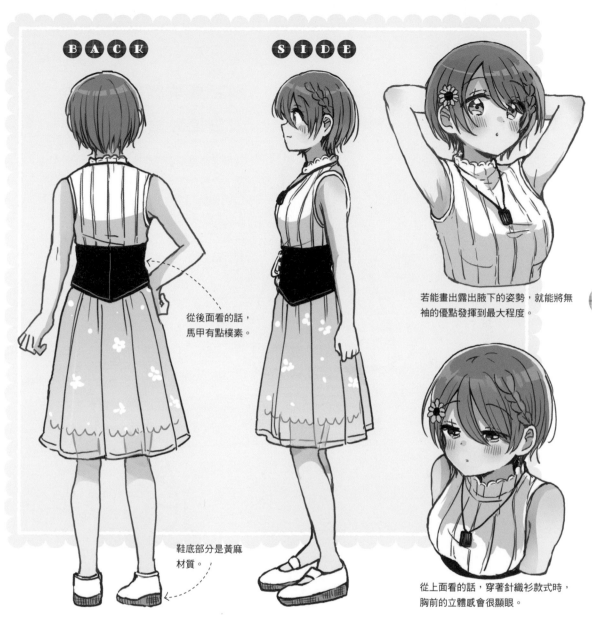

BACK　　　**SIDE**

從後面看的話，
馬甲有點樸素。

若能畫出露出腋下的姿勢，就能將無
袖的優點發揮到最大程度。

鞋底部分是黃麻
材質。

從上面看的話，穿著針織衫款式時，
胸前的立體感會很顯眼。

⚓ **PICK UP** *Variation*♡ / **馬甲腰封的變化**

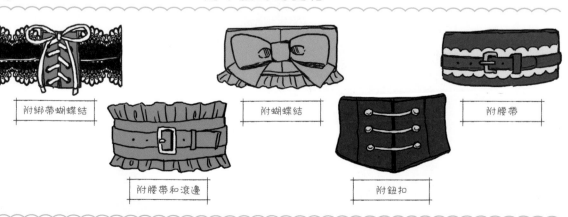

附綁帶蝴蝶結

附蝴蝶結

附腰帶

附腰帶和滾邊

附鈕扣

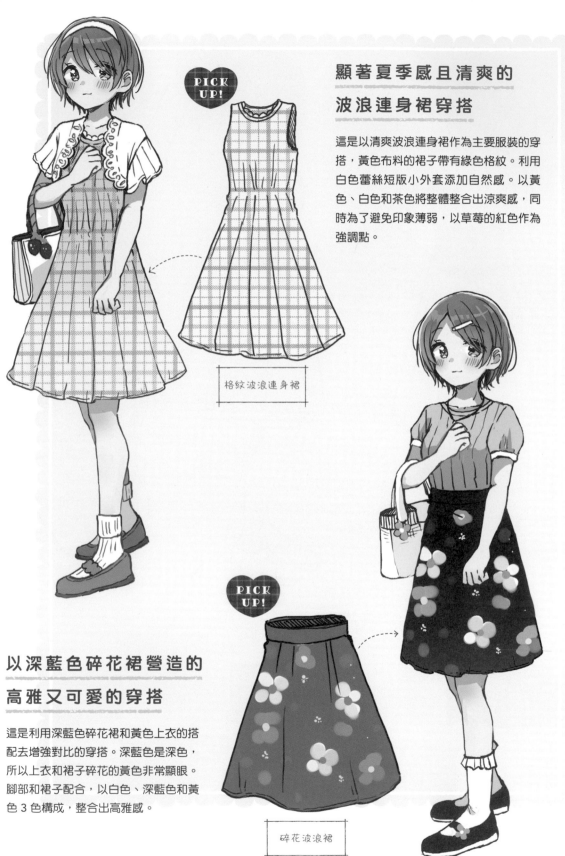

顯著夏季感且清爽的 波浪連身裙穿搭

這是以清爽波浪連身裙作為主要服裝的穿搭，黃色布料的裙子帶有綠色格紋。利用白色蕾絲短版小外套添加自然感。以黃色、白色和茶色將整體整合出涼爽感，同時為了避免印象薄弱，以草莓的紅色作為強調點。

PICK UP!

格紋波浪連身裙

以深藍色碎花裙營造的 高雅又可愛的穿搭

這是利用深藍色碎花裙和黃色上衣的搭配去增強對比的穿搭。深藍色是深色，所以上衣和裙子碎花的黃色非常顯眼。腳部和裙子配合，以白色、深藍色和黃色 3 色構成，整合出高雅感。

PICK UP!

碎花波浪裙

清爽且優雅的
波浪袖穿搭

這是以夏天溫和的向陽為形象，利用白色和黃色的搭配來思考的穿搭。上衣使用波浪袖營造可愛感，同時以蝴蝶結領帶添加優雅氣息。再利用淺黃色長裙和包腳跟鞋展現成熟又可愛的氛圍。

PICK UP!

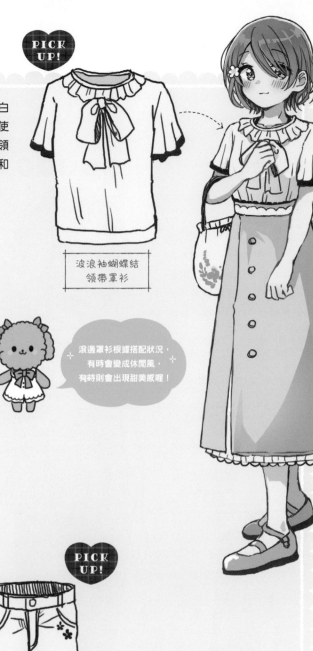

波浪袖蝴蝶結
領帶罩衫

滾邊罩衫根據搭配狀況，
有時會變成休閒風，
有時則會出現甜美感喔！

PICK UP!

有活力又休閒的
喇叭褲穿搭

這是休閒的奶油色短袖滾邊罩衫，搭配花朵刺繡喇叭褲，形成方便活動的穿搭。將碎花當作重點設計加在褲子上，自然地添加可愛氛圍。運動鞋也同樣加入碎花，統一設計。

花朵刺繡喇叭褲

02 獨處日穿搭

使用大地色的
成熟休閒穿搭

大地色是指以土或植物等自然物質為形象的顏色。這次是將米色開襟外套搭配卡其色牛仔褲。內搭服是在家裡跟外面都能穿得很舒服的棉質素材背心。以蕾絲在褲子下襬作點綴，也提升了可愛度。

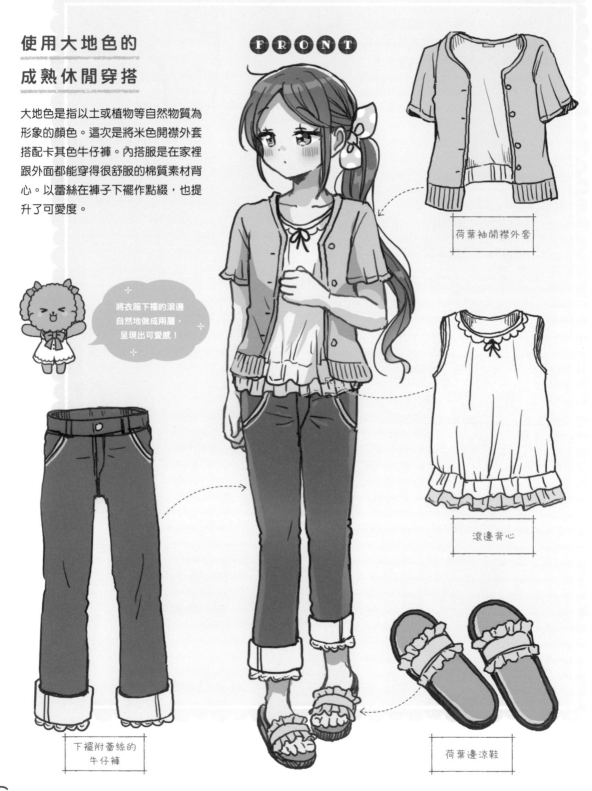

FRONT

將衣服下襬的滾邊自然地做成兩層，呈現出可愛感！

荷葉袖開襟外套

滾邊背心

下襬附蕾絲的牛仔褲

荷葉邊涼鞋

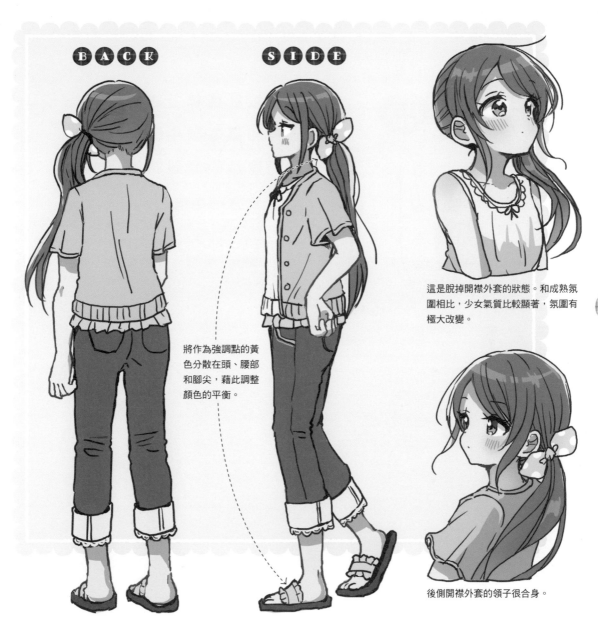

BACK

SIDE

將作為強調點的黃色分散在頭、腰部和腳尖,藉此調整顏色的平衡。

這是脫掉開襟外套的狀態。和成熟氛圍相比,少女氣質比較顯著,氛圍有極大改變。

後側開襟外套的領子很合身。

⚓ **PICK UP** *Variation♡* / **好穿涼鞋的變化**

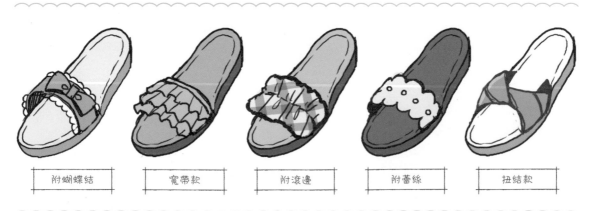

| 附蝴蝶結 | 寬帶款 | 附滾邊 | 附蕾絲 | 扭結款 |

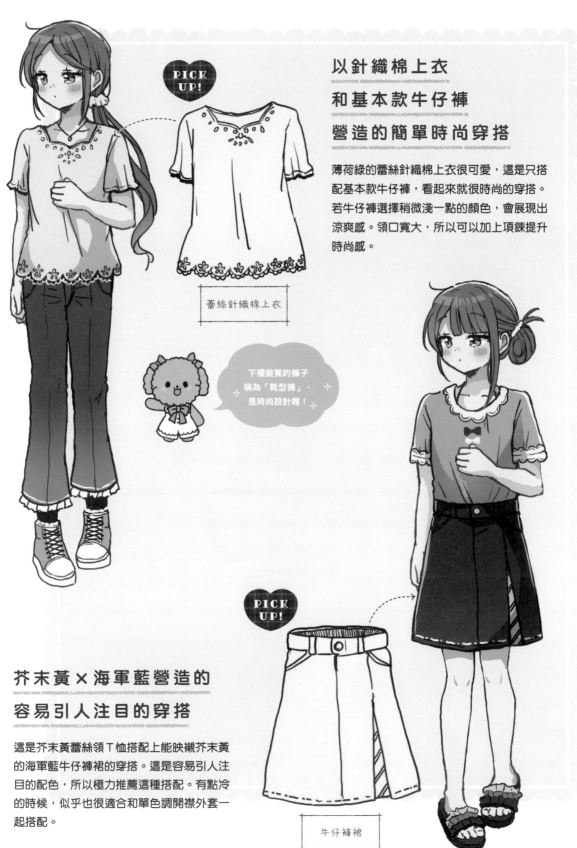

以針織棉上衣
和基本款牛仔褲
營造的簡單時尚穿搭

薄荷綠的蕾絲針織棉上衣很可愛，這是只搭配基本款牛仔褲，看起來就很時尚的穿搭。若牛仔褲選擇稍微淺一點的顏色，會展現出涼爽感。領口寬大，所以可以加上項鍊提升時尚感。

PICK UP!

蕾絲針織棉上衣

下擺變寬的褲子稱為「靴型褲」，是時尚設計喔！

芥末黃×海軍藍營造的
容易引人注目的穿搭

這是芥末黃蕾絲領Ｔ恤搭配上能映襯芥末黃的海軍藍牛仔褲裙的穿搭。這是容易引人注目的配色，所以極力推薦這種搭配。有點冷的時候，似乎也很適合和單色調開襟外套一起搭配。

PICK UP!

牛仔褲裙

摩卡色的寬鬆
背心裙穿搭

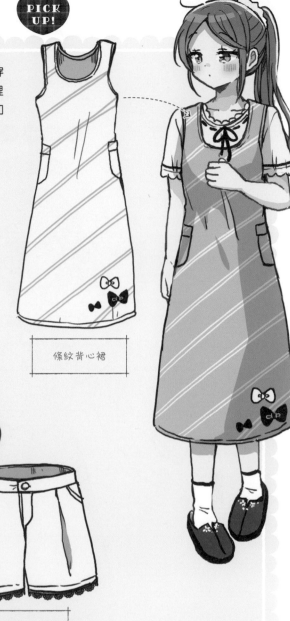

這是白色襯衫上只穿了摩卡色背心裙的簡單穿搭。寬鬆的背心裙不會勒緊腹部，所以在家裡穿也很舒適。沒有花紋的話會變得很樸素，加上較粗的條紋，看起來就會很時尚。

PICK UP!

條紋背心裙

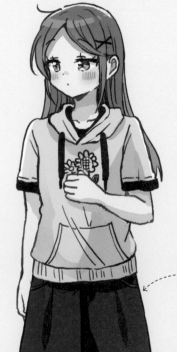

PICK UP!

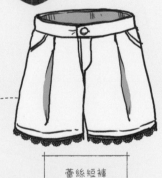

蕾絲短褲

黃色和茶色一起搭配的
向日葵色穿搭

這是利用淺黃色連帽上衣和深茶色短褲，並以代表夏天的向日葵作為形象的配色穿搭，利用連帽上衣的向日葵圖案表現主題。短褲設計成較大件的，確保穿起來的舒適性和運動性。鞋子部分為了方便活運，選擇了運動鞋。

利用主題營造季節感
也是一個技巧喔！

森林系女孩穿搭

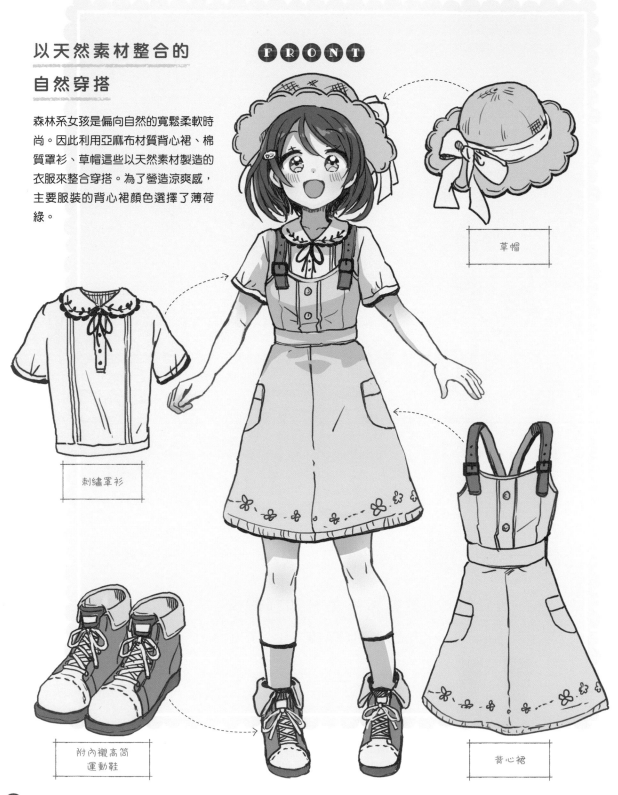

以天然素材整合的
自然穿搭

森林系女孩是偏向自然的寬鬆柔軟時尚。因此利用亞麻布材質背心裙、棉質罩衫、草帽這些以天然素材製造的衣服來整合穿搭。為了營造涼爽感，主要服裝的背心裙顏色選擇了薄荷綠。

FRONT

草帽

刺繡罩衫

附內襯高筒
運動鞋

背心裙

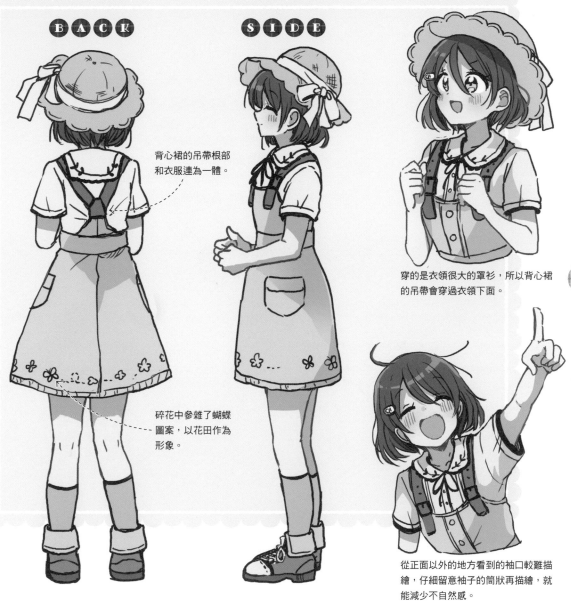

ⓑⓐⓒⓚ　　　ⓢⓘⓓⓔ

背心裙的吊帶根部
和衣服連為一體。

穿的是衣領很大的罩衫,所以背心裙
的吊帶會穿過衣領下面。

碎花中參雜了蝴蝶
圖案,以花田作為
形象。

從正面以外的地方看到的袖口較難描
繪,仔細留意袖子的筒狀再描繪,就
能減少不自然感。

⚓ PICK UP *Variation* ♡ / 吊帶的變化

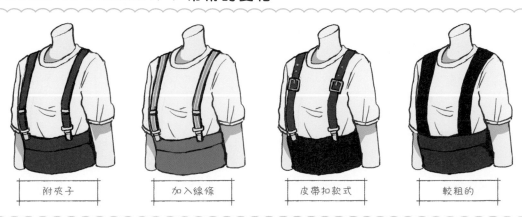

| 附夾子 | 加入線條 | 皮帶扣款式 | 較粗的 |

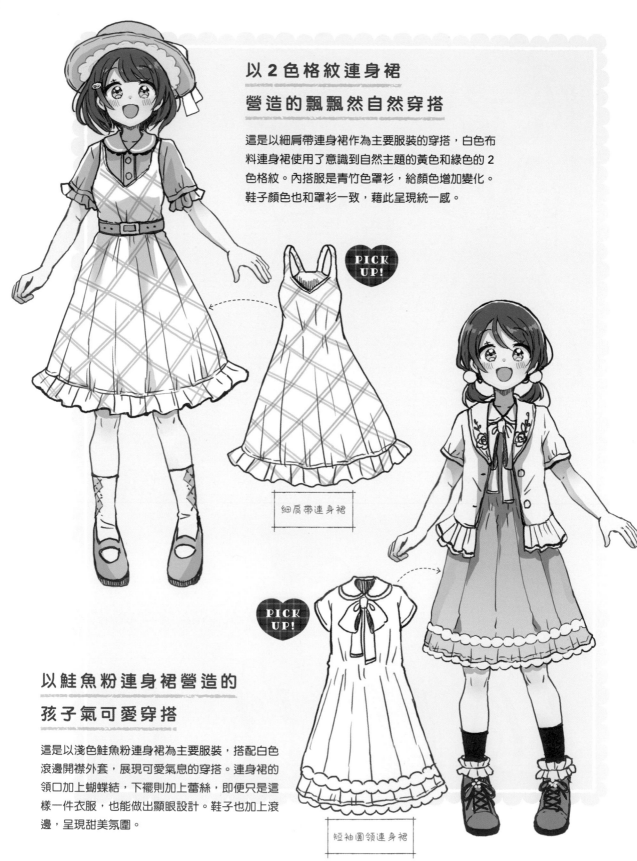

以 **2** 色格紋連身裙
營造的飄飄然自然穿搭

這是以細肩帶連身裙作為主要服裝的穿搭，白色布料連身裙使用了意識到自然主題的黃色和綠色的 2 色格紋。內搭服是青竹色罩衫，給顏色增加變化。鞋子顏色也和罩衫一致，藉此呈現統一感。

PICK UP!

細肩帶連身裙

以鮭魚粉連身裙營造的
孩子氣可愛穿搭

這是以淺色鮭魚粉連身裙為主要服裝，搭配白色滾邊開襟外套，展現可愛氣息的穿搭。連身裙的領口加上蝴蝶結，下襬則加上蕾絲，即便只是這樣一件衣服，也能做出顯眼設計。鞋子也加上滾邊，呈現甜美氛圍。

PICK UP!

短袖圓領連身裙

以白色長連身裙
營造的大小姐風格穿搭

這是利用帶有大量細褶的飄飄然白色蛋糕連身裙，做出素淨感氛圍的穿搭。碎花刺繡襯托出可愛氣息，帽子也配合氛圍選擇白色。整體來說顏色較淺，所以鞋子和衣服的線條使用了深茶色，使顏色更鮮明。

PICK UP!

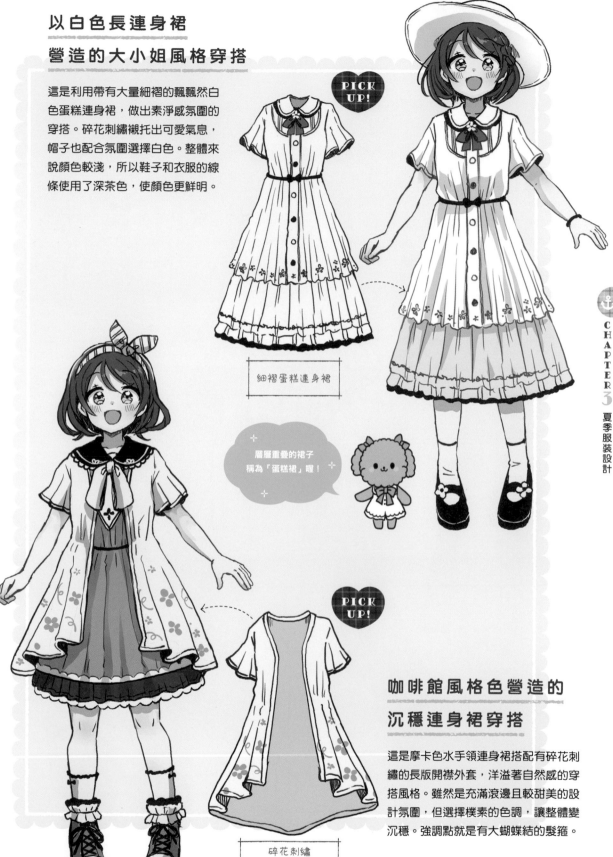

細褶蛋糕連身裙

層層重疊的裙子
稱為「蛋糕裙」喔！

PICK UP!

咖啡館風格色營造的
沉穩連身裙穿搭

這是摩卡色水手領連身裙搭配有碎花刺繡的長版開襟外套，洋溢著自然感的穿搭風格。雖然是充滿滾邊且較甜美的設計氛圍，但選擇樸素的色調，讓整體變沉穩。強調點就是有大蝴蝶結的髮箍。

碎花刺繡
長版開襟外套

水族館約會穿搭

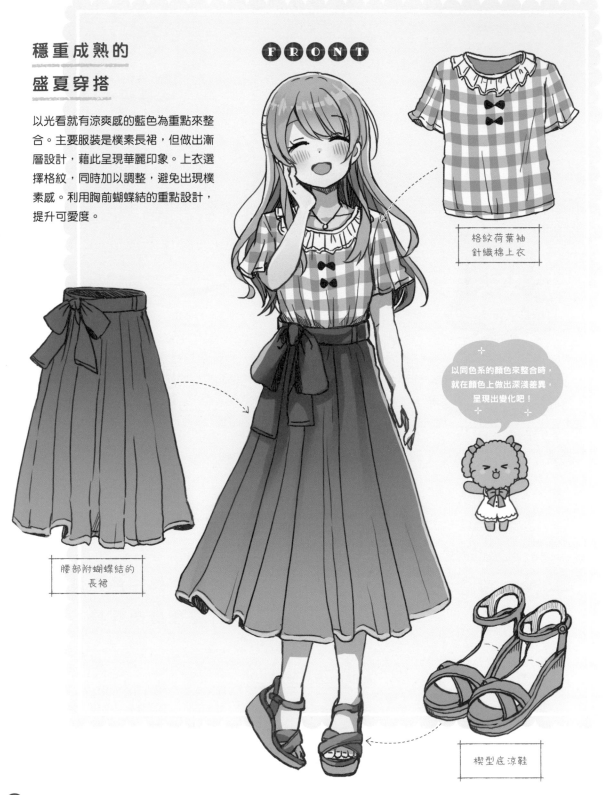

FRONT

穩重成熟的
盛夏穿搭

以光看就有涼爽感的藍色為重點來整合。主要服裝是樸素長裙，但做出漸層設計，藉此呈現華麗印象。上衣選擇格紋，同時加以調整，避免出現樸素感。利用胸前蝴蝶結的重點設計，提升可愛度。

格紋荷葉袖
針織棉上衣

以同色系的顏色來整合時，就在顏色上做出深淺差異，呈現出變化吧！

腰部附蝴蝶結的
長裙

楔型底涼鞋

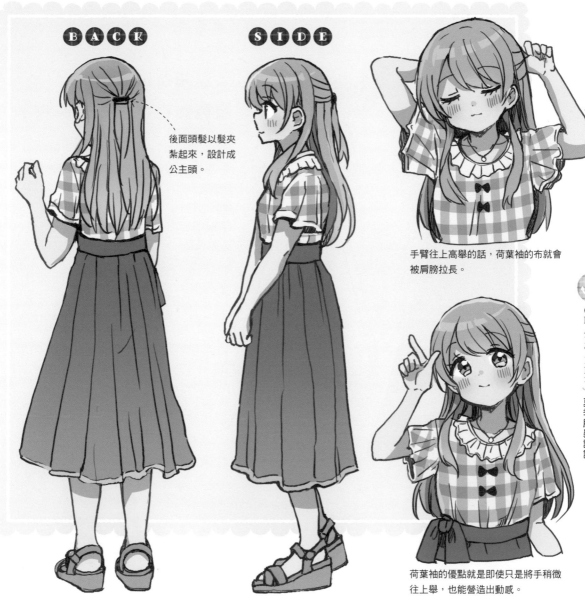

B A C K　　**S I D E**

後面頭髮以髮夾
紮起來，設計成
公主頭。

手臂往上高舉的話，荷葉袖的布就會
被肩膀拉長。

荷葉袖的優點就是即使只是將手稍微
往上舉，也能營造出動感。

⚓ **PICK UP** *Variation♡* / 荷葉袖的變化

荷葉袖部分
從肩口開始

荷葉袖部分
從短袖衣襬開始

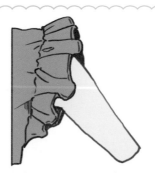

荷葉袖部分
從背心袖子開始

較大的荷葉邊

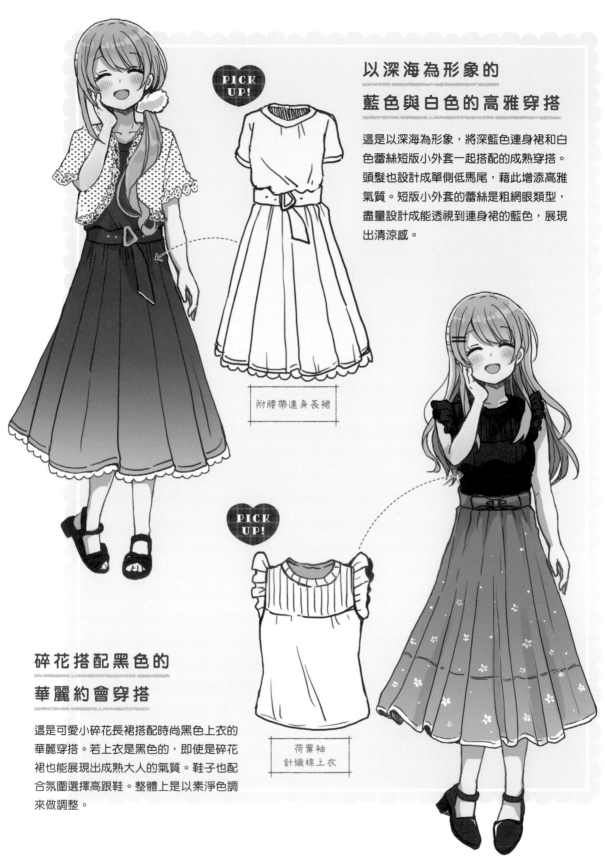

PICK UP!

以深海為形象的
藍色與白色的高雅穿搭

這是以深海為形象，將深藍色連身裙和白色蕾絲短版小外套一起搭配的成熟穿搭。頭髮也設計成單側低馬尾，藉此增添高雅氣質。短版小外套的蕾絲是粗網眼類型，盡量設計成能透視到連身裙的藍色，展現出清涼感。

附腰帶連身長裙

PICK UP!

碎花搭配黑色的
華麗約會穿搭

這是可愛小碎花長裙搭配時尚黑色上衣的華麗穿搭。若上衣是黑色的，即使是碎花裙也能展現出成熟大人的氣質。鞋子也配合氛圍選擇高跟鞋。整體上是以素淨色調來做調整。

荷葉袖
針織棉上衣

鮮明淺藍色的
成熟女孩穿搭

這是以淺藍色統一上半身和下半身，兼顧穩重與可愛的穿搭。上衣利用開襟外套表現出端莊氣質，裙子則以雪紡素材讓其變透明，添加溫柔氛圍。並利用蓬鬆捲髮和髮箍統一氛圍，整合出女性氣質。

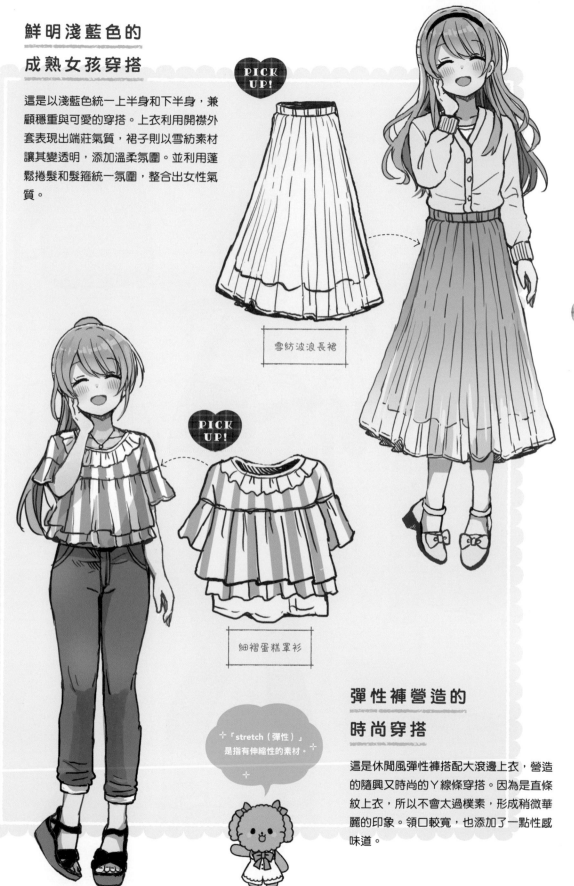

PICK UP!

雪紡波浪長裙

PICK UP!

細褶蛋糕罩衫

「stretch（彈性）」
是指有伸縮性的素材。

彈性褲營造的
時尚穿搭

這是休閒風彈性褲搭配大滾邊上衣，營造的隨興又時尚的Y線條穿搭。因為是直條紋上衣，所以不會太過樸素，形成稍微華麗的印象。領口較寬，也添加了一點性感味道。

郊遊穿搭

適合初夏的
休閒穿搭

採用了棒球帽、背包和運動鞋等郊遊時不可或缺的物件，而且整合時還考慮到要兼顧方便活動性和可愛氣息。襯衫部分是設計成太熱就綁在腰上，如果覺得有點冷就穿在身上的風格。注意到防蟲對策，為了蓋住肌膚，選擇了短袖加長袖內搭服的設計。

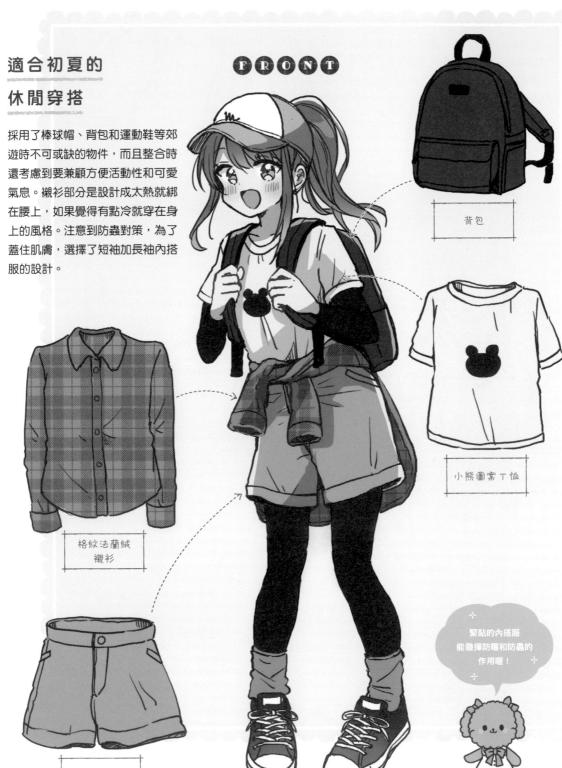

FRONT

背包

小熊圖案T恤

格紋法蘭絨
襯衫

短褲

緊貼的內搭服
能發揮防曬和防蟲的
作用喔！

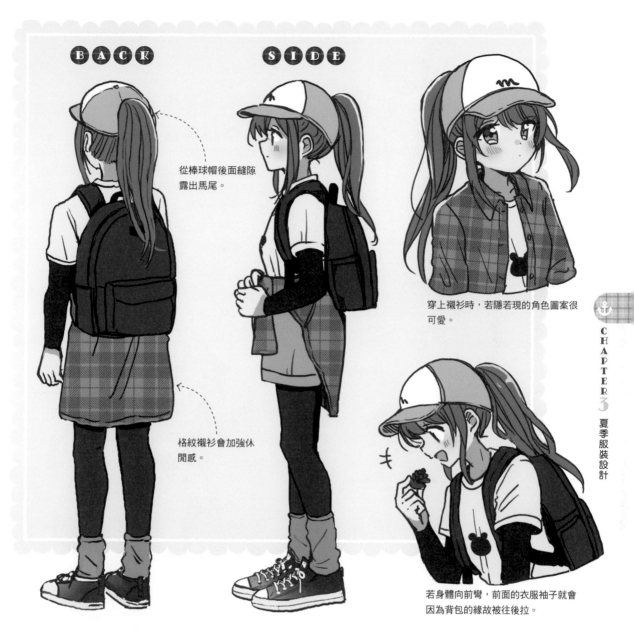

BACK SIDE

從棒球帽後面縫隙露出馬尾。

格紋襯衫會加強休閒感。

穿上襯衫時,若隱若現的角色圖案很可愛。

若身體向前彎,前面的衣服袖子就會因為背包的緣故被往後拉。

⚓ PICK UP Variation♡ / 棒球帽的變化

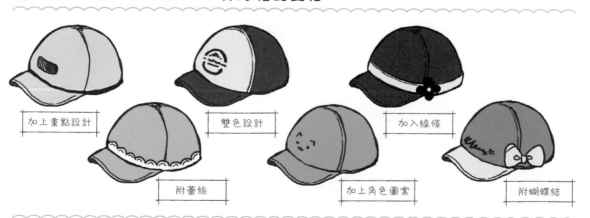

加上重點設計	雙色設計	加入線條
附蕾絲	加上角色圖案	附蝴蝶結

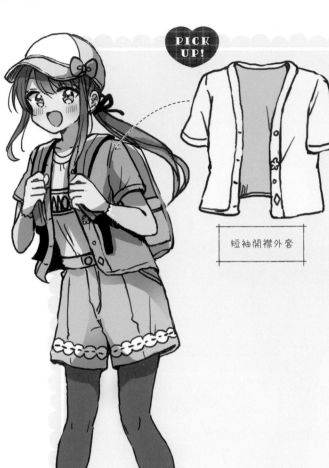

PICK UP!

鮭魚粉格外顯眼的
微甜美穿搭

這是利用鮭魚粉開襟外套和蕾絲短褲整合成較為甜美的穿搭。灰色內搭褲採用了下襬有蕾絲的款式。衣服以淺色調來統一，所以背包顏色選擇土耳其藍，添加變化。

短袖開襟外套

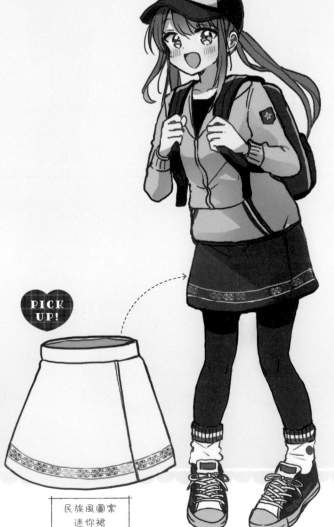

PICK UP!

利用維他命色營造
充滿活力的穿搭

這是以亮黃的維他命色連帽上衣為主要服裝，搭配紅色迷你裙，給人活潑印象的穿搭。裙子添加了民族風刺繡，藉此增添時尚度。手臂的燙布貼也是重點設計。衣服顏色很強烈，所以鞋子也選擇五彩繽紛的顏色，使整體有一致感。

民族風圖案
迷你裙

使用自然色的
自然穿搭

這是色調較淺的格紋法蘭絨襯衫搭配有線條的樸素迷你裙的穿搭。內搭服使用了接近黑色的深綠色，呈現出自然感，同時襯托出襯衫和迷你裙的色調。帽子設計成寬邊帽，展現些許高雅氣質。

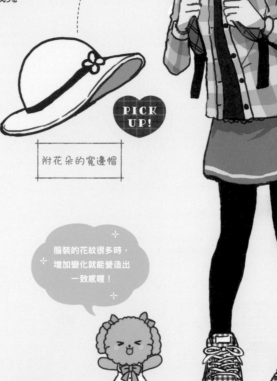

附花朵的寬邊帽

PICK UP!

服裝的花紋很多時，
增加變化就能營造出
一致感喔！

PICK UP!

綁帶運動鞋

樸素休閒的
緊身褲穿搭

這是以基本色整合的成熟穿搭。開襟外套是有女人味的設計，但利用背包扣帶降低女人味，調整成適合郊遊的狀態。褲子採用了伸縮性高的緊身褲。在強調點使用些許紅色和黃色，使整體顏色鮮明。

衣服加上滾邊

簡單的
滾邊畫法
03

也試著在衣服加入滾邊吧！只是添加的位置或大小有所不同，
和之前所做的步驟都一樣。
不要想得太困難，反覆練習記住畫法吧！

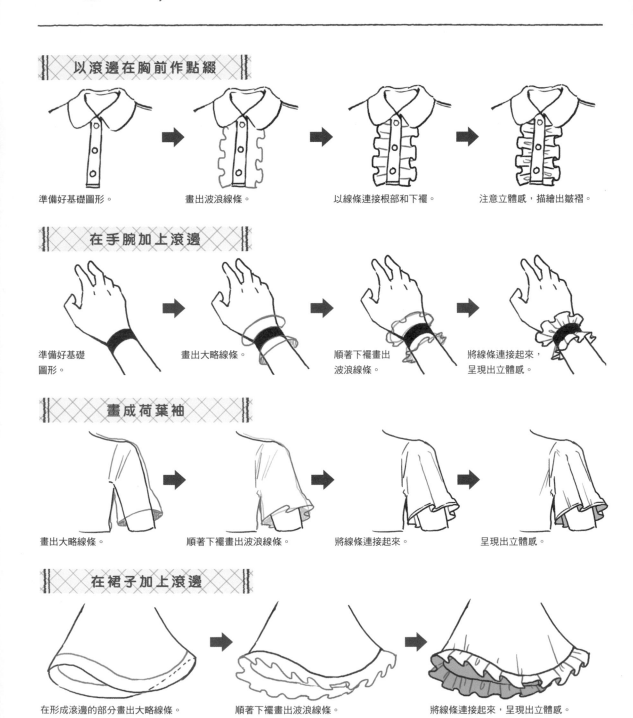

以滾邊在胸前作點綴

準備好基礎圖形。　　　　畫出波浪線條。　　　　以線條連接根部和下襬。　　　注意立體感，描繪出皺褶。

在手腕加上滾邊

準備好基礎
圖形。

畫出大略線條。

順著下襬畫出
波浪線條。

將線條連接起來，
呈現出立體感。

畫成荷葉袖

畫出大略線條。　　　　順著下襬畫出波浪線條。　　　將線條連接起來。　　　呈現出立體感。

在裙子加上滾邊

在形成滾邊的部分畫出大略線條。　　　順著下襬畫出波浪線條。　　　將線條連接起來，呈現出立體感。

秋季服裝設計

CHAPTER 4

AUTUMN Catalog

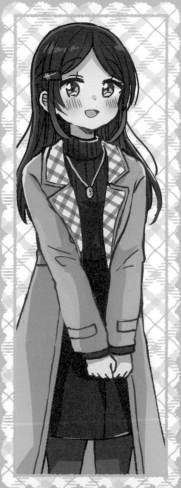

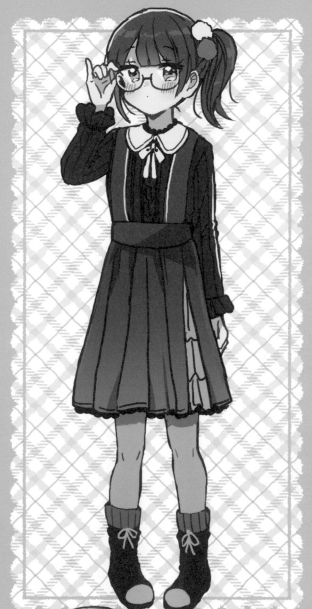

外出穿搭

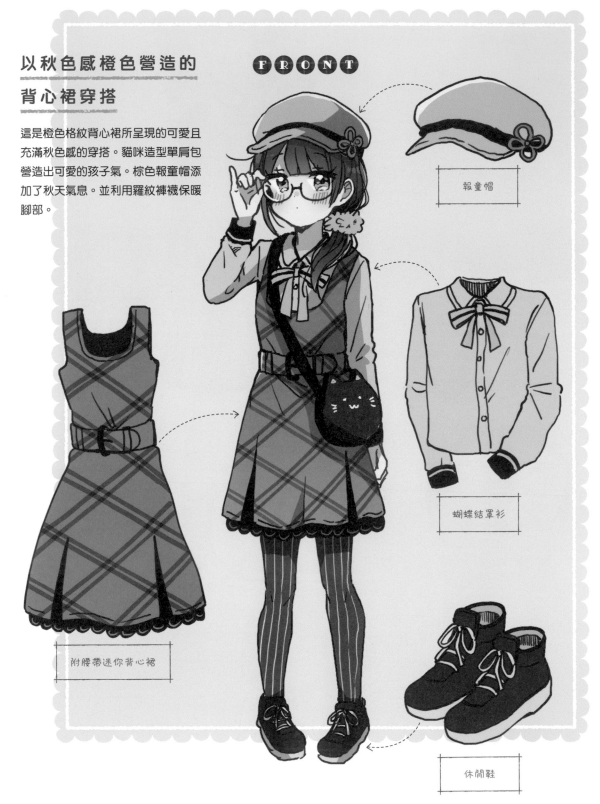

以秋色感橙色營造的
背心裙穿搭

這是橙色格紋背心裙所呈現的可愛且
充滿秋色感的穿搭。貓咪造型單肩包
營造出可愛的孩子氣。棕色報童帽添
加了秋天氣息。並利用羅紋褲襪保暖
腳部。

FRONT

報童帽

蝴蝶結罩衫

附腰帶迷你背心裙

休閒鞋

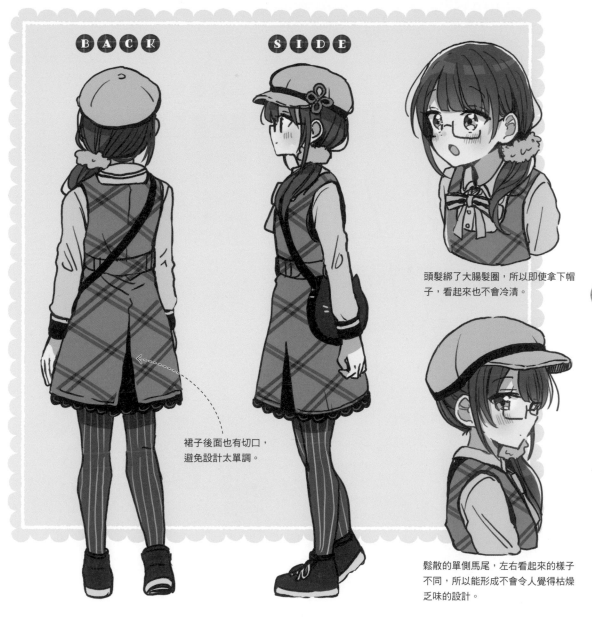

B·A·C·K　　**S·I·D·E**

頭髮綁了大腸髮圈，所以即使拿下帽子，看起來也不會冷清。

裙子後面也有切口，避免設計太單調。

鬆散的單側馬尾，左右看起來的樣子不同，所以能形成不會令人覺得枯燥乏味的設計。

🌰 PICK UP *Variation*♡ / **秋色格紋的變化**

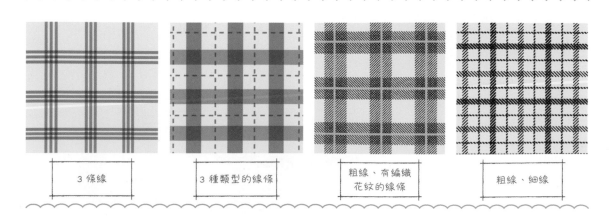

| 3 條線 | 3 種類型的線條 | 粗線、有編織花紋的線條 | 粗線、細線 |

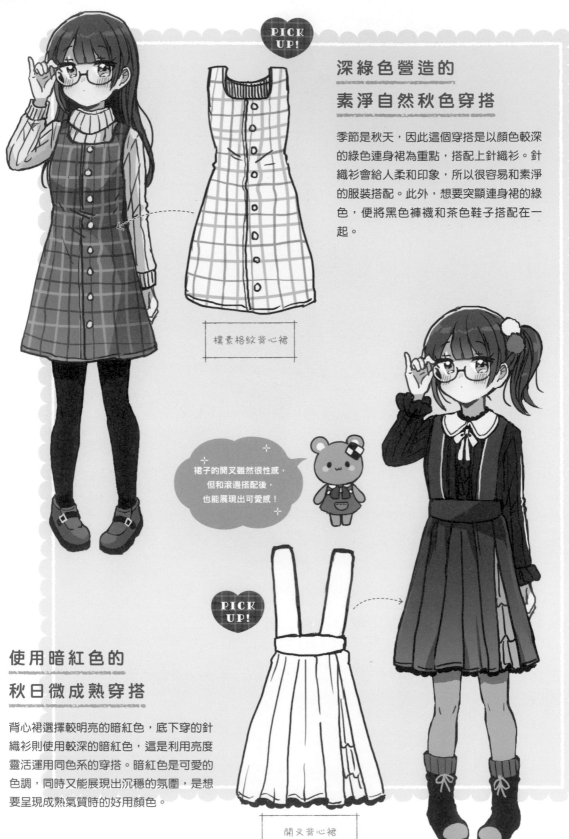

PICK UP!

深綠色營造的
素淨自然秋色穿搭

季節是秋天，因此這個穿搭是以顏色較深的綠色連身裙為重點，搭配上針織衫。針織衫會給人柔和印象，所以很容易和素淨的服裝搭配。此外，想要突顯連身裙的綠色，便將黑色褲襪和茶色鞋子搭配在一起。

樸素格紋背心裙

裙子的開叉雖然很性感，但和滾邊搭配後，也能展現出可愛感！

PICK UP!

使用暗紅色的
秋日微成熟穿搭

背心裙選擇較明亮的暗紅色，底下穿的針織衫則使用較深的暗紅色，這是利用亮度靈活運用同色系的穿搭。暗紅色是可愛的色調，同時又能展現出沉穩的氛圍，是想要呈現成熟氣質時的好用顏色。

開叉背心裙

時髦色調的
迷你裙穿搭

這是利用灰底背心裙整合出來的時髦穿搭風格。裙子若沒有花紋，就會形成帥氣印象，所以在此選擇格紋。上衣加上毛線球蝴蝶結，增添可愛度。短靴也配合裙子選擇黑色，使色調更鮮明。

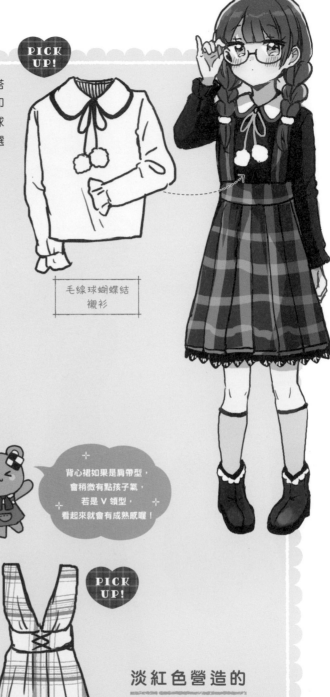

PICK UP!

毛線球蝴蝶結
襯衫

背心裙如果是肩帶型，
會稍微有點孩子氣，
若是 V 領型，
看起來就會有成熟感喔！

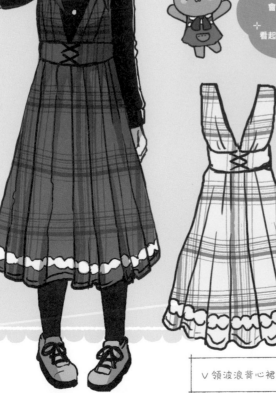

PICK UP!

淡紅色營造的
高雅姐姐系穿搭

紅色是華麗的色調，但是將顏色變淺後，就能呈現出姐姐感氛圍，這是為了突顯淡紅色，和搭配度佳的黑色一起搭配的穿搭。以 V 領展現成熟感，再利用長裙添加高雅度。重點設計是裙襬附近自然不做作的蕾絲。

V 領波浪背心裙

02 獨處日穿搭

以深紅色七分寬版褲裙營造的秋天寬鬆穿搭

這是褲口較寬的七分寬版褲裙搭配樸素運動服的寬鬆穿搭風格。利用紅色和茶色的搭配，呈現出帶有秋日感的色調，運動服若只是白色無花紋的款式，會過於樸素，所以加上櫻桃蝴蝶結和領口蕾絲的設計，添加可愛度。

FRONT

附櫻桃蝴蝶結的運動服

水手領外套

寬鬆七分寬版褲裙

樸素包腳跟鞋

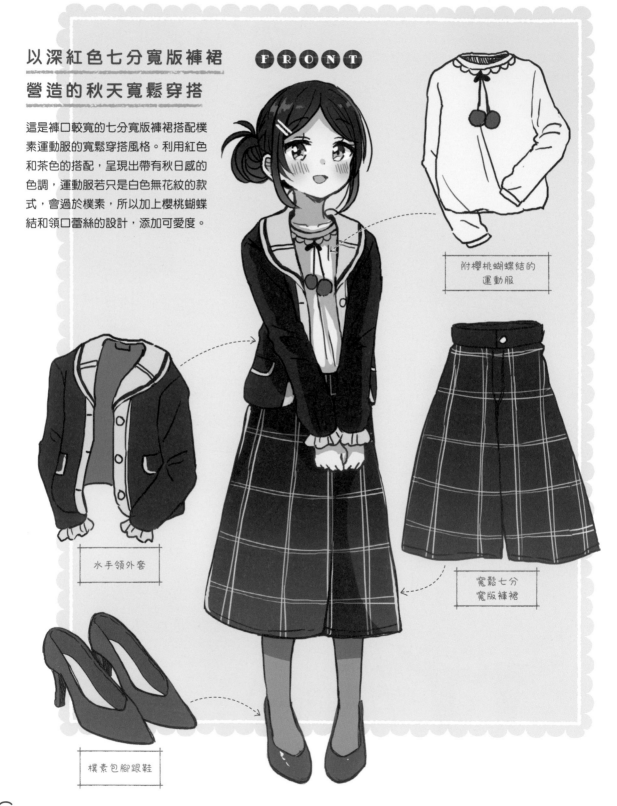

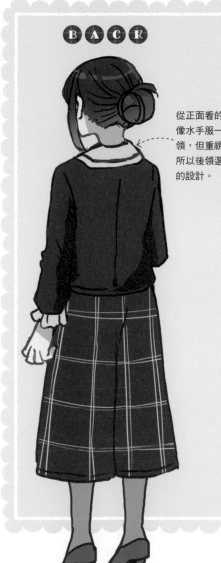

從正面看的話,是
像水手服一樣的衣
領,但重視休閒感
所以後領選擇圓形
的設計。

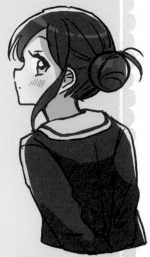

秋冬使用的外套是較厚的材質,所以
即使將手擺到後面,也不容易形成皺
摺。

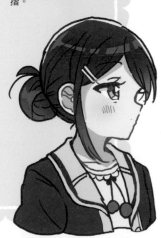

將紅色的重點設計放在臉部周圍,避
免產生樸素印象。

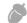 **PICK UP** *Variation*♡ / 包腳跟鞋的變化

| 較細的鞋跟 | 附繫帶 | 附蝴蝶結 | 繫帶繞踝 | 附細繩蝴蝶結 |

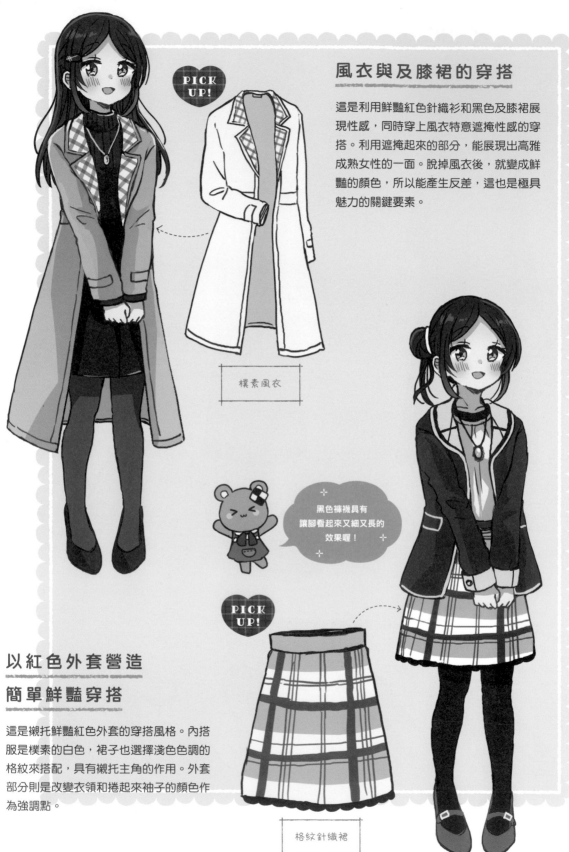

PICK UP!

風衣與及膝裙的穿搭

這是利用鮮豔紅色針織衫和黑色及膝裙展現性感，同時穿上風衣特意遮掩性感的穿搭。利用遮掩起來的部分，能展現出高雅成熟女性的一面。脫掉風衣後，就變成鮮豔的顏色，所以能產生反差，這也是極具魅力的關鍵要素。

樸素風衣

黑色褲襪具有讓腳看起來又細又長的效果喔！

PICK UP!

以紅色外套營造
簡單鮮豔穿搭

這是襯托鮮豔紅色外套的穿搭風格。內搭服是樸素的白色，裙子也選擇淺色色調的格紋來搭配，具有襯托主角的作用。外套部分則是改變衣領和捲起來袖子的顏色作為強調點。

格紋針織裙

蕾絲裙營造的
甜美古典穿搭

這是鮮紅色附蕾絲長裙搭配較深色的茶色
罩衫，形成古典風格色調的穿搭。領口的
大蝴蝶結呈現出更加古典的氛圍。衣領選
擇白色，讓臉部周圍更明亮。強調點是鈕
扣顏色穿插變換。

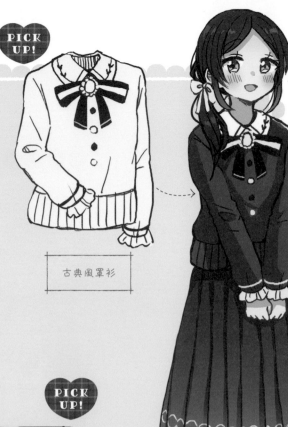

PICK UP!

古典風罩衫

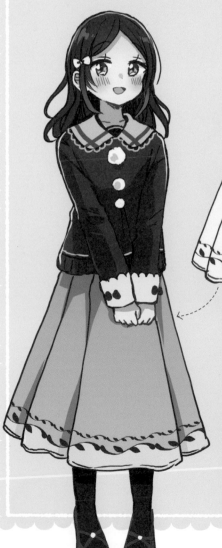

PICK UP!

有花紋的波浪長裙

A 線條輪廓的
自然穿搭

摩卡色波浪裙展開的幅度大，營造出A線
條，是看起來很可愛的穿搭。為了能和大
裙子相稱，上衣在茶色針織衫加上毛線球
鈕扣，做成毛茸茸的可愛設計，並利用裙
襬的葉子圖案添加高雅度。

菓子主題的圖案
和古典氛圍非常相襯！

CHAPTER 4 秋季服裝設計

動物主題穿搭

毛茸茸小熊的
摩卡色穿搭

主題是小熊,所以這是利用茶色系色調來統一整體的穿搭。穿上象牙色開襟外套,設計成剛好能看到內搭服的小熊圖案。為了利用視覺上的要素更加呈現小熊感,所以讓角色穿上小熊主題的雪靴。

FRONT

✧ 選擇動物主題時,就將特徵變形再使用吧!✧

花邊蕾絲開襟外套

小熊圖案針織衫

附腰帶高腰迷你裙

小熊造型雪靴

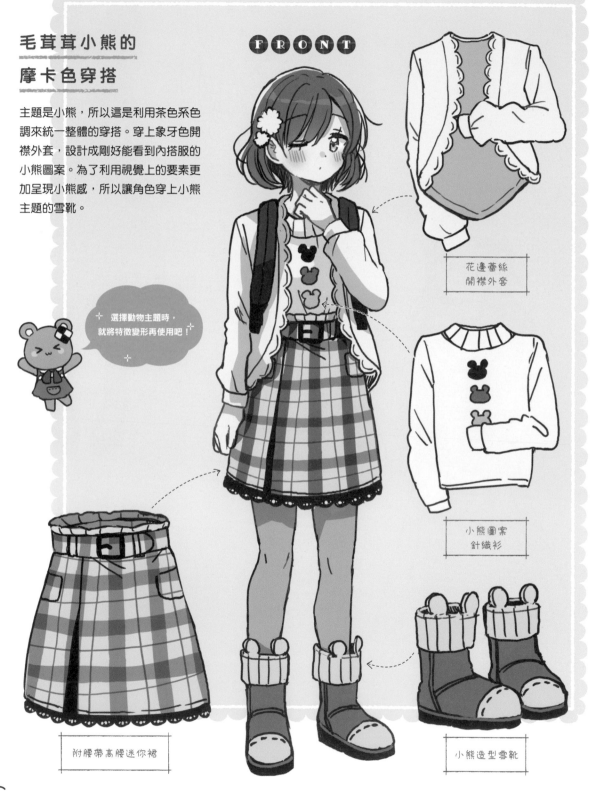

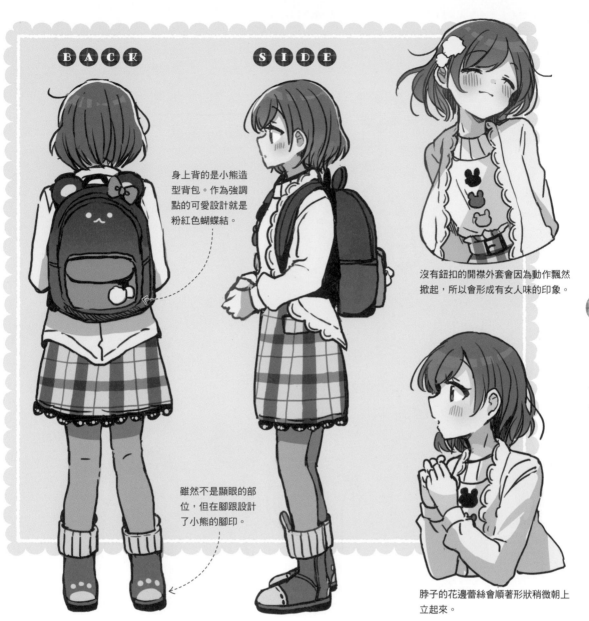

BACK　**SIDE**

身上背的是小熊造型背包。作為強調點的可愛設計就是粉紅色蝴蝶結。

沒有鈕扣的開襟外套會因為動作飄然掀起，所以會形成有女人味的印象。

雖然不是顯眼的部位，但在腳跟設計了小熊的腳印。

脖子的花邊蕾絲會順著形狀稍微朝上立起來。

🌰 **PICK UP** *Variation♡* / **開襟外套的變化**

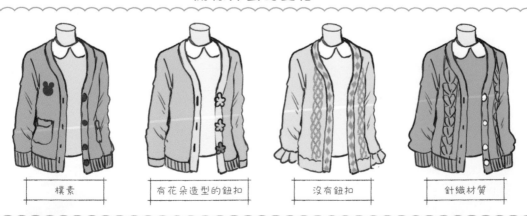

| 樸素 | 有花朵造型的鈕扣 | 沒有鈕扣 | 針織材質 |

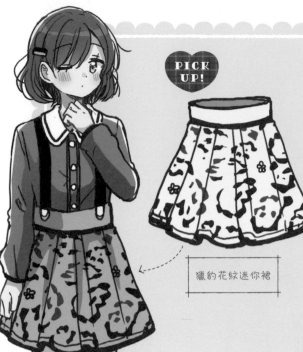

PICK UP!

獵豹花紋迷你裙

亮黃色很顯眼的
獵豹主題穿搭

這個穿搭是以黃色獵豹花紋迷你裙為主要服裝，再搭配素淨色調的罩衫。將吊帶加入設計中，形成隨興印象。重點設計是過膝長襪的黃色線條。其實在獵豹花紋中，還以出於好玩的心態加入了花朵圖案。

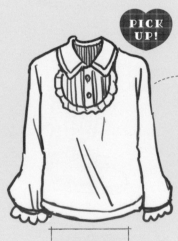

PICK UP!

滾邊蕾絲襯衫

哥德羅莉塔風格的
貓熊主題穿搭

說到貓熊，就是白色和黑色，因此以哥德風為形象，設計成加上滾邊和蕾絲的哥德羅莉塔風格的穿搭。雖然大量使用滾邊和蕾絲，但色調時髦，所以也降低了甜美氣息。整體來說是將白色與黑色穿插配色，雖然是單色調，但也在設計上呈現出不同風格。

讓裙子和膝上襪之間的肌膚若隱若現，會非常性感喔！

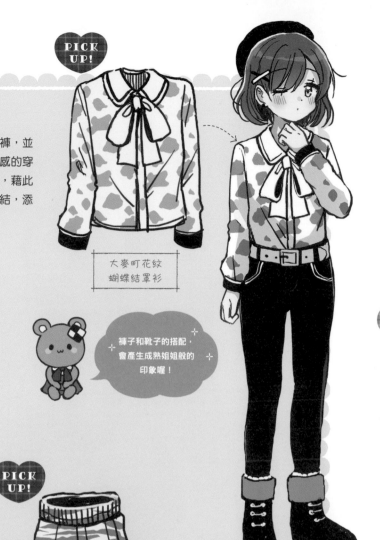

時尚的

大麥町主題穿搭

這是大麥町花紋襯衫搭配黑色彈性褲,並以單色調配色和苗條輪廓展現時尚感的穿搭。頭髮也稍微梳上去,露出耳環,藉此營造帥氣感。胸前加上較大的蝴蝶結,添加女孩氣質。

PICK UP!

大麥町花紋
蝴蝶結罩衫

褲子和靴子的搭配,會產生成熟姐姐般的印象喔!

PICK UP!

老虎紋長裙

帥氣可愛的

老虎主題穿搭

這是老虎紋長裙搭配樸素連帽上衣的休閒又顯眼的穿搭。老虎紋的主張強烈,所以為了不要產生衝突,其他部位都沒有加入花紋或強烈顏色。老虎紋的顏色並非一般的黃色和黑色,而是浮現出軍裝感的設計,選擇了米色和卡其色。

04 去咖啡館的穿搭

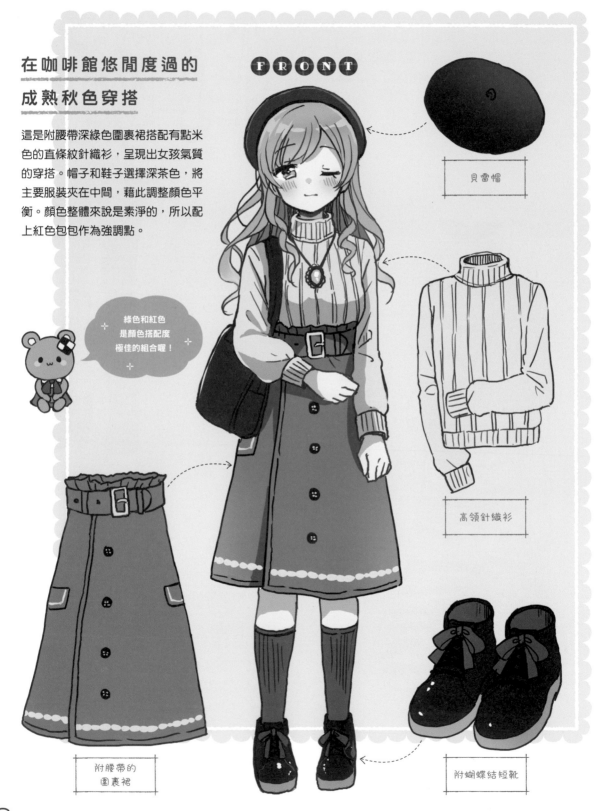

FRONT

在咖啡館悠閒度過的
成熟秋色穿搭

這是附腰帶深綠色圍裹裙搭配有點米色的直條紋針織衫,呈現出女孩氣質的穿搭。帽子和鞋子選擇深茶色,將主要服裝夾在中間,藉此調整顏色平衡。顏色整體來說是素淨的,所以配上紅色包包作為強調點。

貝雷帽

綠色和紅色
是顏色搭配度
極佳的組合喔!

高領針織衫

附腰帶的
圍裹裙

附蝴蝶結短靴

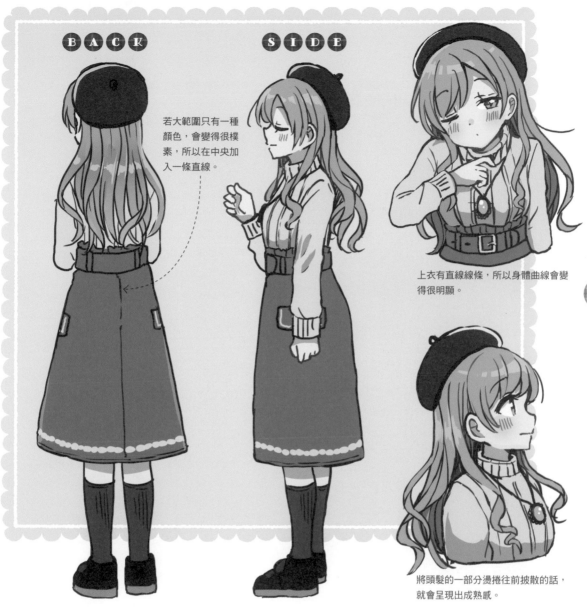

BACK

SIDE

若大範圍只有一種顏色，會變得很樸素，所以在中央加入一條直線。

上衣有直線線條，所以身體曲線會變得很明顯。

將頭髮的一部分燙捲往前披散的話，就會呈現出成熟感。

🌰 PICK UP *Variation*♡ / 針織衫的花紋變化

| 麻花針織 | 各種網眼的搭配① | 各種網眼的搭配② | 各種網眼的搭配③ |

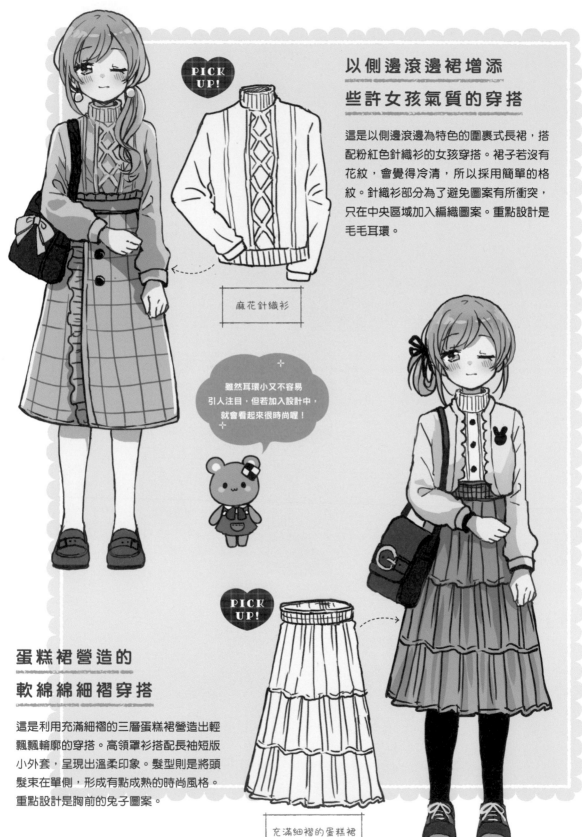

以側邊滾邊裙增添
些許女孩氣質的穿搭

PICK UP!

這是以側邊滾邊為特色的圍裹式長裙，搭配粉紅色針織衫的女孩穿搭。裙子若沒有花紋，會覺得冷清，所以採用簡單的格紋。針織衫部分為了避免圖案有所衝突，只在中央區域加入編織圖案。重點設計是毛毛耳環。

麻花針織衫

雖然耳環小又不容易引人注目，但若加入設計中，就會看起來很時尚喔！

PICK UP!

蛋糕裙營造的
軟綿綿細褶穿搭

這是利用充滿細褶的三層蛋糕裙營造出輕飄飄輪廓的穿搭。高領罩衫搭配長袖短版小外套，呈現出溫柔印象。髮型則是將頭髮束在單側，形成有點成熟的時尚風格。重點設計是胸前的兔子圖案。

充滿細褶的蛋糕裙

酒紅色營造的
高雅成熟秋色穿搭

這是酒紅色長裙搭配深摩卡色上衣,展現成熟感的風格。紅色很亮的話,會形成有點孩子氣的華麗感,但若選擇酒紅色,就能形成成熟高雅氣質風格。將托特包顏色變淺,增加顏色的變化。

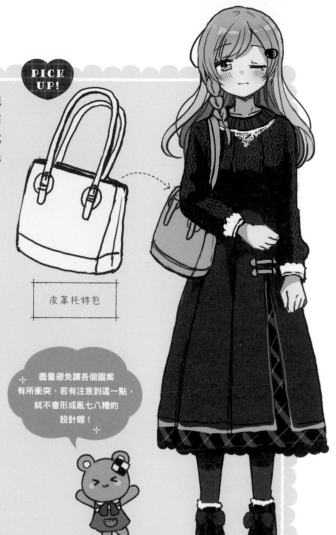

PICK UP!

皮革托特包

盡量避免讓各個圖案有所衝突,若有注意到這一點,就不會形成亂七八糟的設計喔!

PICK UP!

獨特且引人注目的
烤地瓜色穿搭

這是紫色針織衫和黃色裙一起搭配,營造出讓人聯想到烤地瓜配色的穿搭。將紫色的顏色變淺一點,並加以調整,避免形成太過奇特的狀況。裙子以雙排扣展現休閒感同時加入開叉,營造有點性感的感覺。

雙排扣裙子

05 萬聖節穿搭

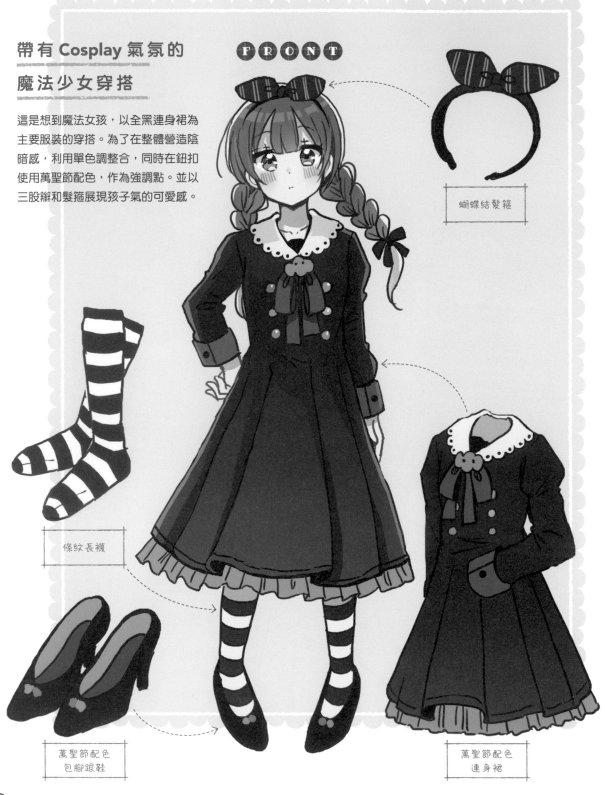

帶有 Cosplay 氣氛的
魔法少女穿搭

這是想到魔法女孩,以全黑連身裙為主要服裝的穿搭。為了在整體營造陰暗感,利用單色調整合,同時在鈕扣使用萬聖節配色,作為強調點。並以三股辮和髮箍展現孩子氣的可愛感。

FRONT

蝴蝶結髮箍

條紋長襪

萬聖節配色
包腳跟鞋

萬聖節配色
連身裙

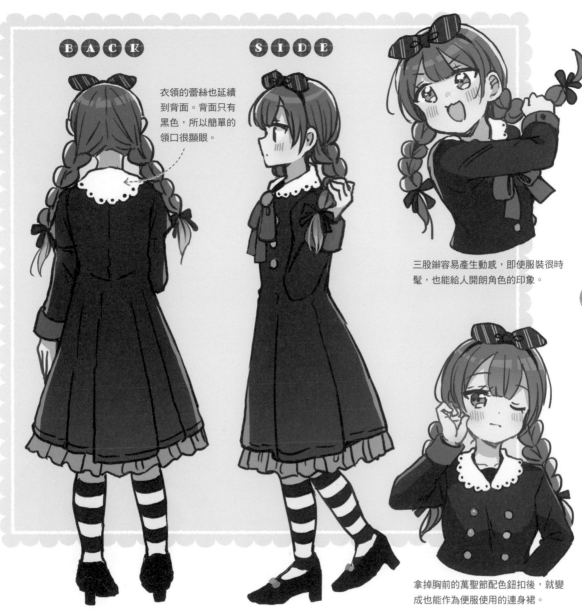

BACK

SIDE

衣領的蕾絲也延續到背面。背面只有黑色，所以簡單的領口很顯眼。

三股辮容易產生動感，即使服裝很時髦，也能給人開朗角色的印象。

拿掉胸前的萬聖節配色鈕扣後，就變成也能作為便服使用的連身裙。

🌰 PICK UP *Variation*♡ / 髮箍蝴蝶結的變化

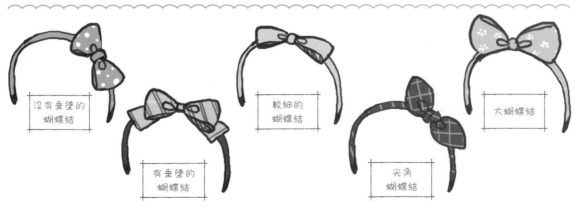

沒有垂墜的蝴蝶結

有垂墜的蝴蝶結

較細的蝴蝶結

尖角蝴蝶結

大蝴蝶結

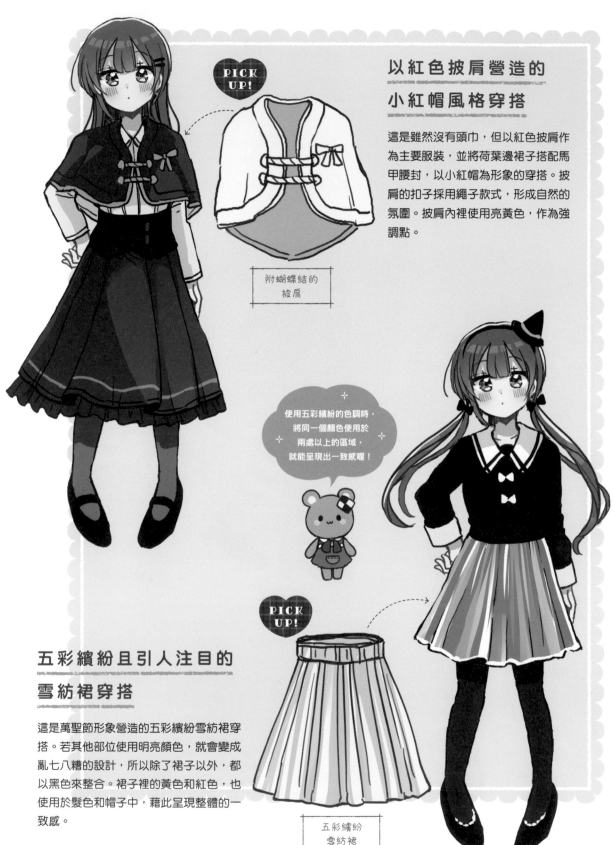

PICK UP!

以紅色披肩營造的
小紅帽風格穿搭

這是雖然沒有頭巾，但以紅色披肩作為主要服裝，並將荷葉邊裙子搭配馬甲腰封，以小紅帽為形象的穿搭。披肩的扣子採用繩子款式，形成自然的氛圍。披肩內裡使用亮黃色，作為強調點。

附蝴蝶結的
披肩

使用五彩繽紛的色調時，
將同一個顏色使用於
兩處以上的區域，
就能呈現出一致感喔！

PICK UP!

五彩繽紛且引人注目的
雪紡裙穿搭

這是萬聖節形象營造的五彩繽紛雪紡裙穿搭。若其他部位使用明亮顏色，就會變成亂七八糟的設計，所以除了裙子以外，都以黑色來整合。裙子裡的黃色和紅色，也使用於髮色和帽子中，藉此呈現整體的一致感。

五彩繽紛
雪紡裙

一件衣服就能充滿萬聖節氛圍的
夜空連身裙穿搭

這是以城鎮的夜空為形象設計的連帽連身裙，藉此呈現出萬聖節氛圍的穿搭。將橙色抽繩作為強調色，襪子選擇橫條紋，呈現出開心氛圍。頭髮也綁成較高的單側馬尾，展現出淘氣鬼的感覺。

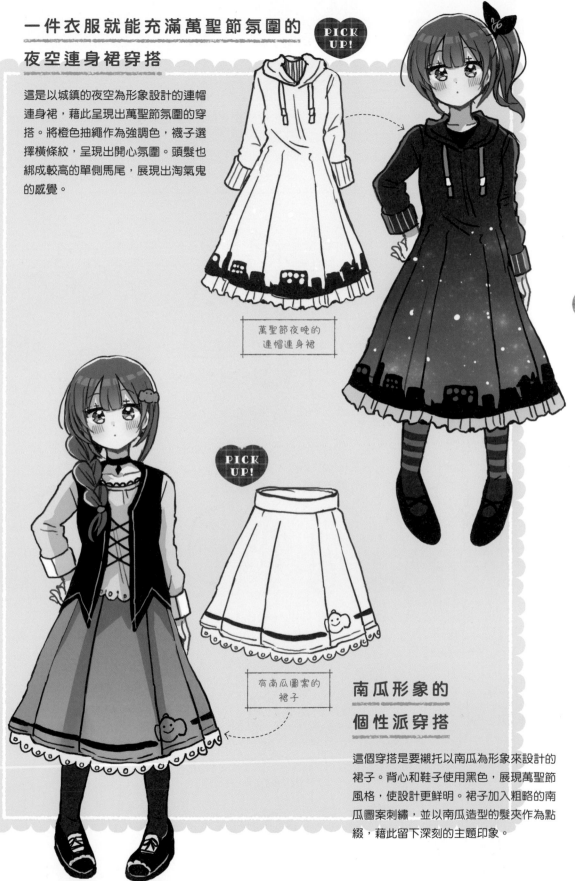

PICK UP!

萬聖節夜晚的
連帽連身裙

PICK UP!

有南瓜圖案的
裙子

南瓜形象的
個性派穿搭

這個穿搭是要襯托以南瓜為形象來設計的裙子。背心和鞋子使用黑色，展現萬聖節風格，使設計更鮮明。裙子加入粗略的南瓜圖案刺繡，並以南瓜造型的髮夾作為點綴，藉此留下深刻的主題印象。

簡單的
改造創意

01

罩衫的改造

在女孩風格的穿搭中,罩衫是搭配度極佳的單品。
稍加改變,試著營造出許多變化吧!
將這幾個改造搭配在一起也能營造出可愛感。

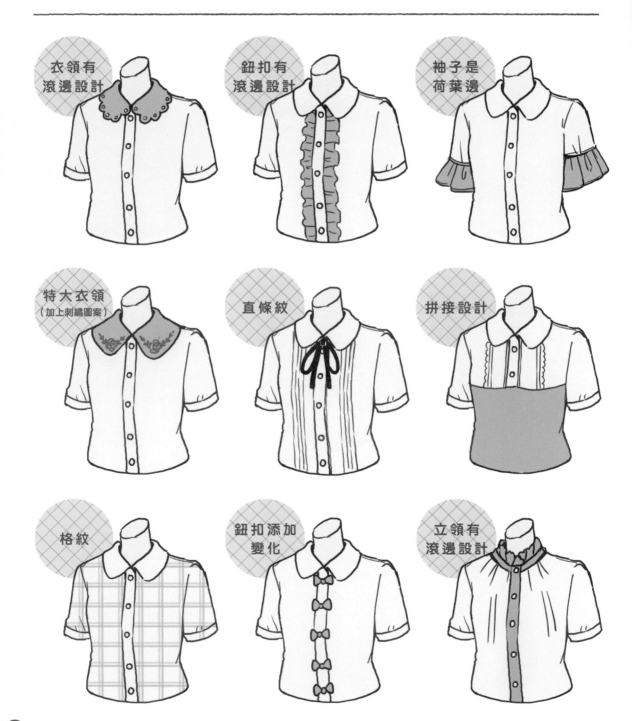

衣領有
滾邊設計

鈕扣有
滾邊設計

袖子是
荷葉邊

特大衣領
(加上刺繡圖案)

直條紋

拼接設計

格紋

鈕扣添加
變化

立領有
滾邊設計

CHAPTER **5**

冬季服裝設計

WINTER *Catalog* ❄

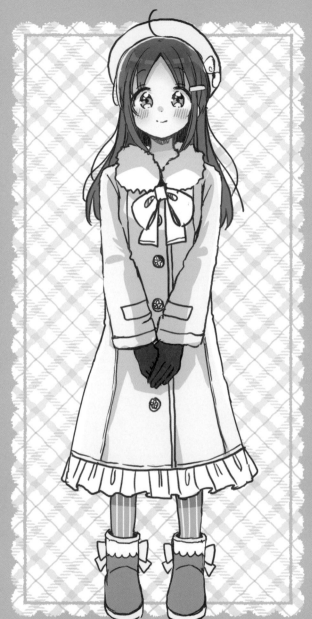

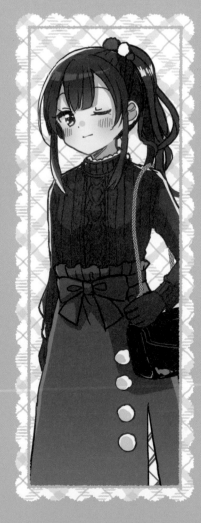

外出穿搭

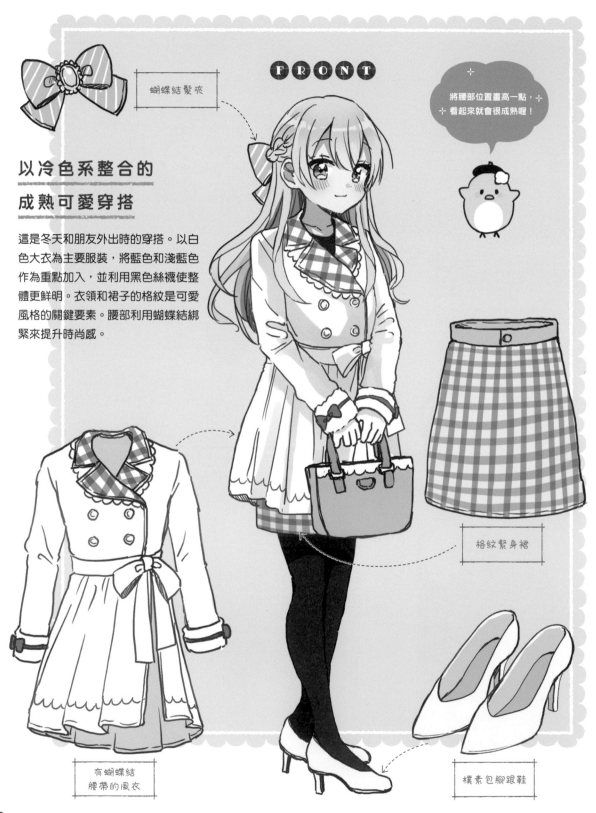

★ FRONT ★

蝴蝶結髮夾

將腰部位置畫高一點，
看起來就會很成熟喔！

以冷色系整合的
成熟可愛穿搭

這是冬天和朋友外出時的穿搭。以白色大衣為主要服裝，將藍色和淺藍色作為重點加入，並利用黑色絲襪使整體更鮮明。衣領和裙子的格紋是可愛風格的關鍵要素。腰部利用蝴蝶結綁緊來提升時尚感。

格紋緊身裙

有蝴蝶結
腰帶的風衣

樸素包腳跟鞋

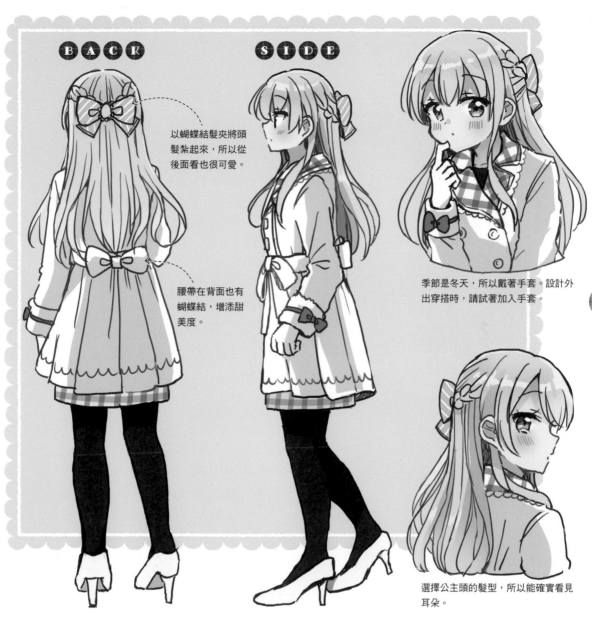

BACK　**SIDE**

以蝴蝶結髮夾將頭
髮紮起來,所以從
後面看也很可愛。

腰帶在背面也有
蝴蝶結,增添甜
美度。

季節是冬天,所以戴著手套。設計外
出穿搭時,請試著加入手套。

選擇公主頭的髮型,所以能確實看見
耳朵。

❄ PICK UP *Variation*♡ / 手套的變化

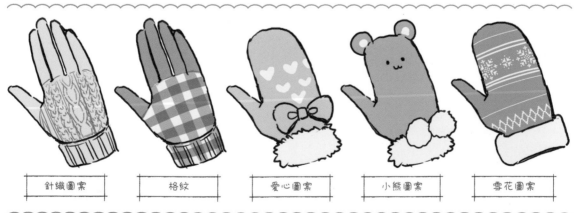

針織圖案	格紋	愛心圖案	小熊圖案	雪花圖案

PICK UP!

以百褶裙營造的
穩重成熟穿搭

這是華麗的淺藍色百褶長裙，搭配黑色針
織衫和淺藍色短版小外套，形成素淨氛圍
的穿搭。白色高跟鞋提升了成熟女孩感。
整體而言較為樸素，所以將包包的手提部
分設計成珍珠，自然地形成時尚風格。

長百褶裙

PICK UP!

重疊的荷葉邊營造的
華麗冬日大小姐風格穿搭

這是蓬鬆有重量感而且充滿荷葉邊的純白
蛋糕裙呈現出來的優雅穿搭。搭配上淺藍
色開襟外套，可以營造出隨興卻高雅的印
象。袖口加上毛皮，也確保了溫暖程度。

荷葉邊蛋糕
連身裙

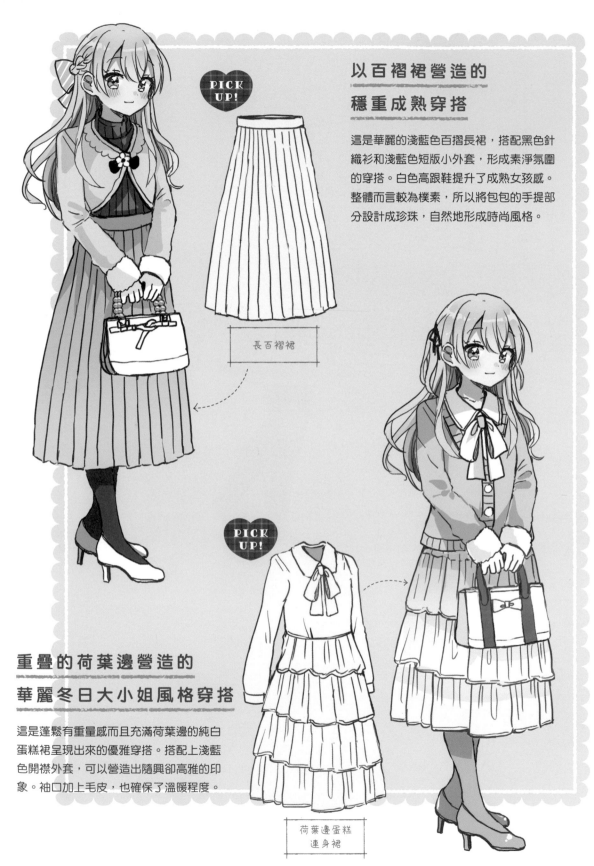

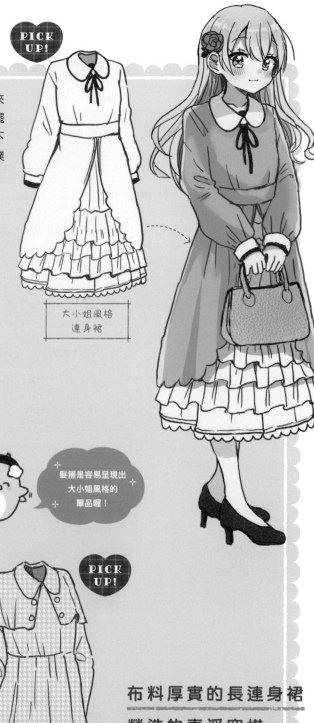

像禮服般的 連身裙穿搭

這是裙子部分前面敞開，大量滾邊看起來像襯裙般的禮服式設計連身裙。利用裙襬展開的典型 A 線條，展現出女人味。下半身充滿分量感，所以上半身整合成較樸素的感覺。

PICK UP!

大小姐風格
連身裙

髮箍是容易呈現出
大小姐風格的
單品喔！

PICK UP!

布料厚實的長連身裙 營造的素淨穿搭

這是附披肩長連身裙打造的穿搭。披肩可以拆除，在室外有毛茸茸的衣領很溫暖，在室內就變成一般的連身裙。採用千鳥格圖案，和格紋比較起來，會給人較高雅的印象。全黑的包腳跟鞋展現出成熟感。

附披肩長連身裙

獨處日穿搭

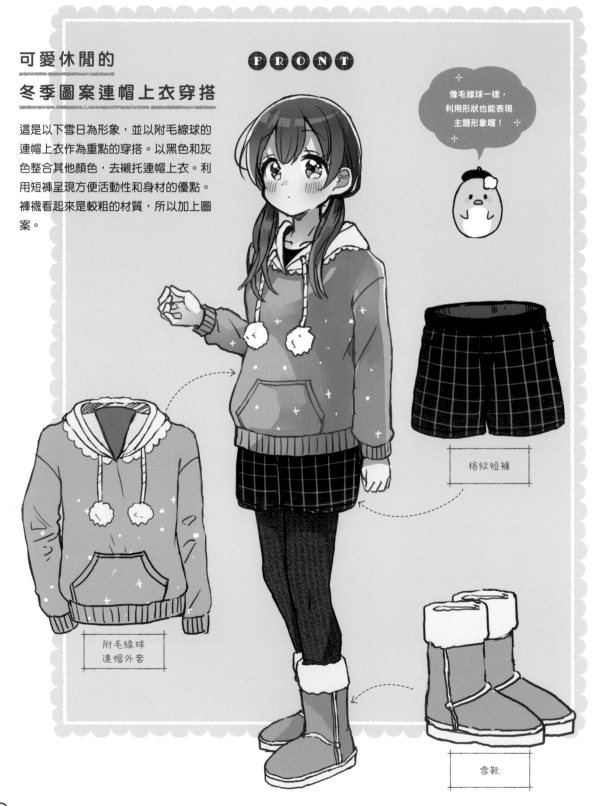

可愛休閒的
冬季圖案連帽上衣穿搭

這是以下雪日為形象,並以附毛線球的連帽上衣作為重點的穿搭。以黑色和灰色整合其他顏色,去襯托連帽上衣。利用短褲呈現方便活動性和身材的優點。褲襪看起來是較粗的材質,所以加上圖案。

F R O N T

像毛線球一樣,利用形狀也能表現主題形象喔!

格紋短褲

附毛線球連帽外套

雪靴

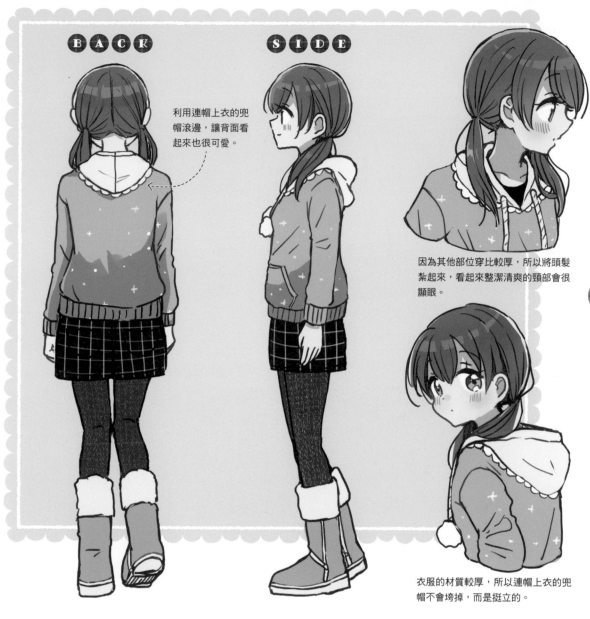

BACK

SIDE

利用連帽上衣的兜帽滾邊，讓背面看起來也很可愛。

因為其他部位穿比較厚，所以將頭髮紮起來，看起來整潔清爽的頸部會很顯眼。

衣服的材質較厚，所以連帽上衣的兜帽不會垮掉，而是挺立的。

❄ PICK UP *Variation*♡ / 雪靴的變化

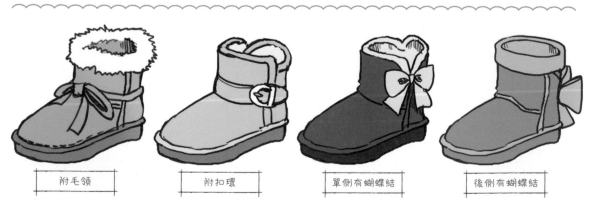

| 附毛領 | 附扣環 | 單側有蝴蝶結 | 後側有蝴蝶結 |

PICK UP!

短大衣和褲子
營造的樸素穿搭

這是簡單的淺藍色短大衣搭配格紋褲子的寬鬆樸素穿搭。褲子加上圖案，就展現出簡單卻華麗的感覺。靴子加上小蝴蝶結，便自然地加入可愛感。

短版牛角扣大衣

牛角扣大衣是將鈕扣穿過繩子，形成扣住的「栓扣（toggle）」形狀。

PICK UP!

樸素可愛的
開襟外套穿搭

這是在簡單罩衫和長裙上，隨意穿上針織開襟外套，看起來樸素可愛的穿搭。裙襬加入雪花結晶和點描等北歐風格圖案，營造出冬季感。開襟外套的袖子設計成鼓起來的形狀，呈現不同的變化。

針織開襟外套

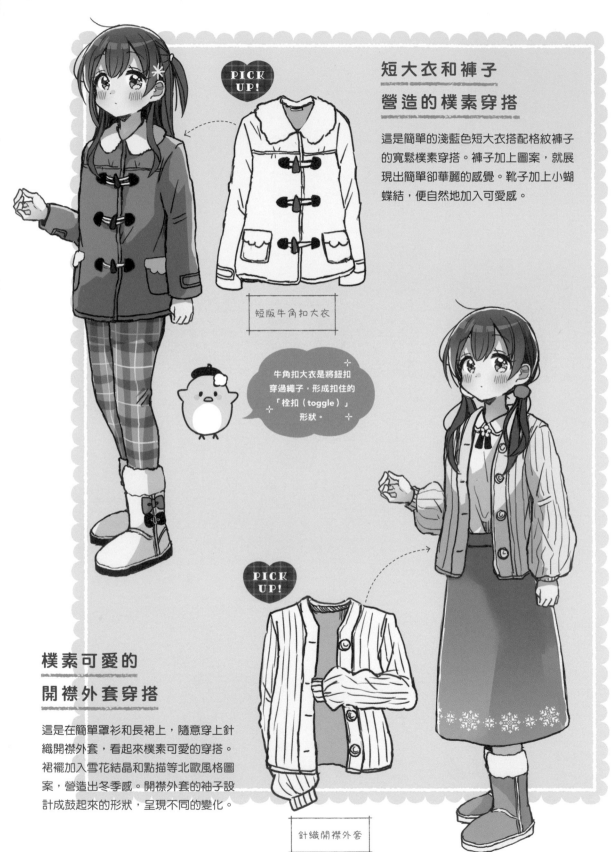

印有軟綿綿綿羊的
角色連帽上衣穿搭

這是加入綿羊圖案且材質較厚的毛衣，搭配直條紋迷你裙的穿搭。加入大大的角色圖案後，樸素的毛衣也會變得很可愛。是在自己家裡耍廢、到附近買東西都很方便且重視舒適性的穿搭。

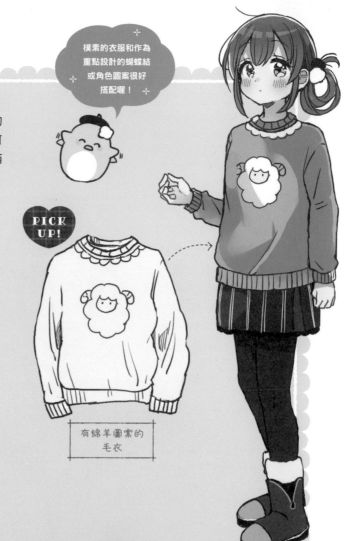

樸素的衣服和作為重點設計的蝴蝶結或角色圖案很好搭配喔！

PICK UP!

有綿羊圖案的毛衣

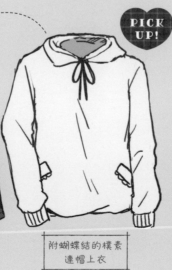

PICK UP!

附蝴蝶結的樸素連帽上衣

以簡單連帽上衣
營造的素淨穿搭

這是簡單的灰色附蝴蝶結連帽上衣，搭配同色系且格紋較粗的裙子，展現溫柔氛圍的穿搭。鞋子也設計成淺棕色，整體來說很重視一致感。雖然連帽上衣的蝴蝶結小小的，卻襯托出可愛感。

寒冷天氣的禦寒穿搭

寒冷早晨的毛茸茸綿羊造型穿搭

這是以綿羊為形象,並以白色為重點來整合的毛茸茸溫暖穿搭。因配戴圍巾或耳罩,在視覺上頭部體積膨脹,所以設計成丸子頭,避免造成干擾。整體而言是將顏色變淺一點來整合,形成適合下雪日的配色。手套和褲襪使用黑色,藉此讓顏色更鮮明。

FRONT

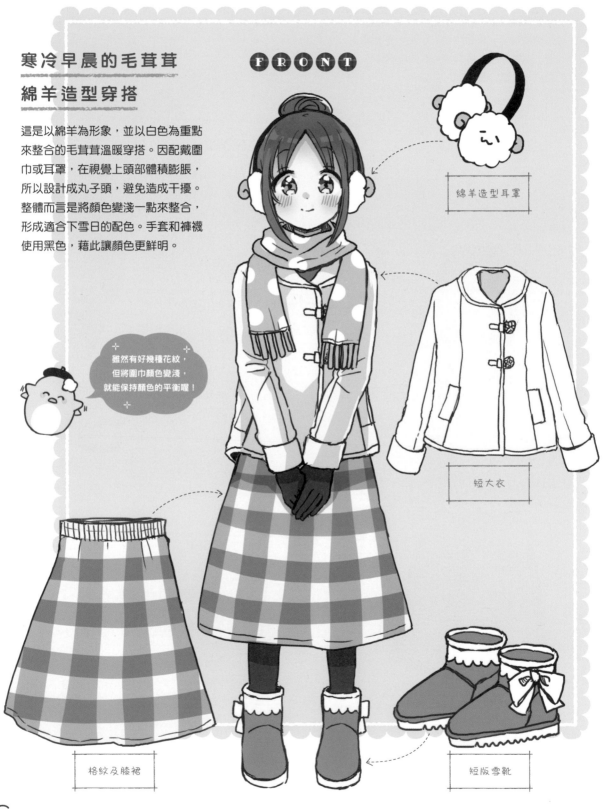

雖然有好幾種花紋,但將圍巾顏色變淺,就能保持顏色的平衡喔!

綿羊造型耳罩

短大衣

格紋及膝裙

短版雪靴

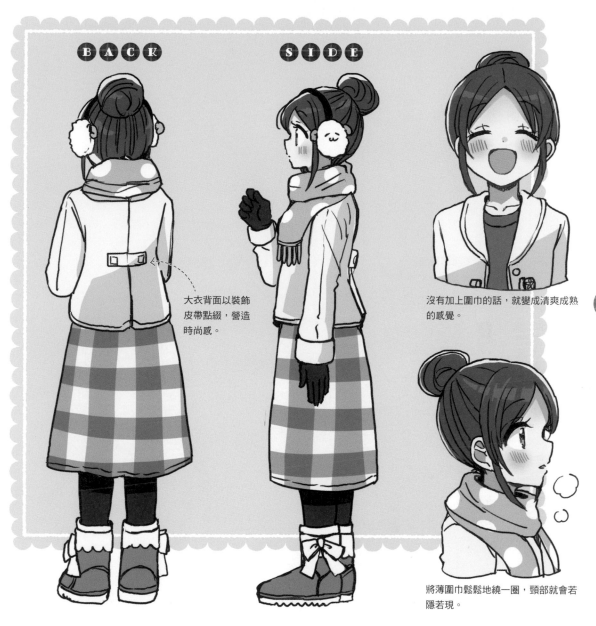

BACK **SIDE**

大衣背面以裝飾
皮帶點綴,營造
時尚感。

沒有加上圍巾的話,就變成清爽成熟
的感覺。

將薄圍巾鬆鬆地繞一圈,頸部就會若
隱若現。

❄ **PICK UP** *Variation♡* / **圍巾的變化**

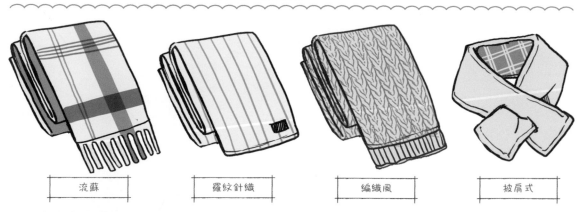

| 流蘇 | 羅紋針織 | 編織風 | 披肩式 |

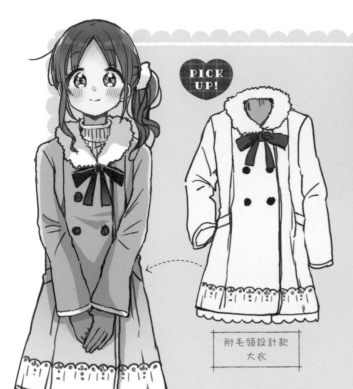

PICK UP!

附毛領設計款
大衣

設計款大衣營造的
浪漫穿搭

這是只利用一件有可愛毛領的粉紅色設
計款大衣，就讓整體顯得很好看的穿搭
風格。利用雙排扣款式營造時尚風格，
同時利用胸前的大蝴蝶結和袖子蕾絲，
增添更多的女孩感。為了更提升可愛
度，還搭配了雪靴。

PICK UP!

連帽短大衣

連帽大衣的
自然穿搭

這是連帽短大衣和長裙的組合。顏色以
茶色系整合，形成沉穩氛圍。裙子是褶
子較寬的款式，營造成熟隨興風格。因
為以同色系統一顏色，所以加入肉墊記
號作為重點設計。

白色長大衣營造的
大小姐風女孩穿搭

這是以全身白來整合的素淨穿搭。作為主要服裝的長大衣,從腰部像裙子一樣展開的形狀,展現出女孩感。下襬加上滾邊提升可愛度。頸部使用毛皮披肩,可愛又能禦寒。帽子採用看起來很高雅的貝雷帽。

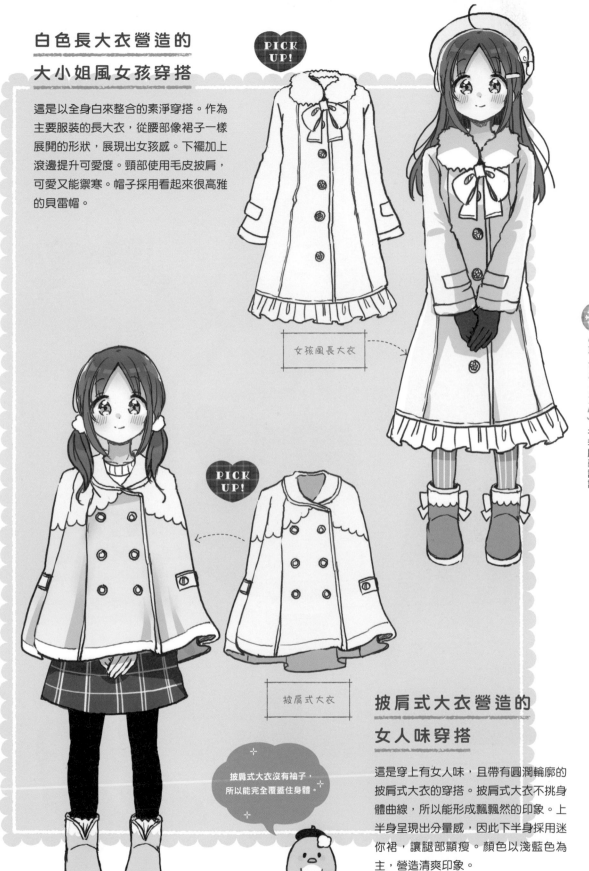

PICK UP!

女孩風長大衣

PICK UP!

披肩式大衣

披肩式大衣沒有袖子,
所以能完全覆蓋住身體。

披肩式大衣營造的
女人味穿搭

這是穿上有女人味,且帶有圓潤輪廓的披肩式大衣的穿搭。披肩式大衣不挑身體曲線,所以能形成飄飄然的印象。上半身呈現出分量感,因此下半身採用迷你裙,讓腿部顯瘦。顏色以淺藍色為主,營造清爽印象。

聖誕節穿搭

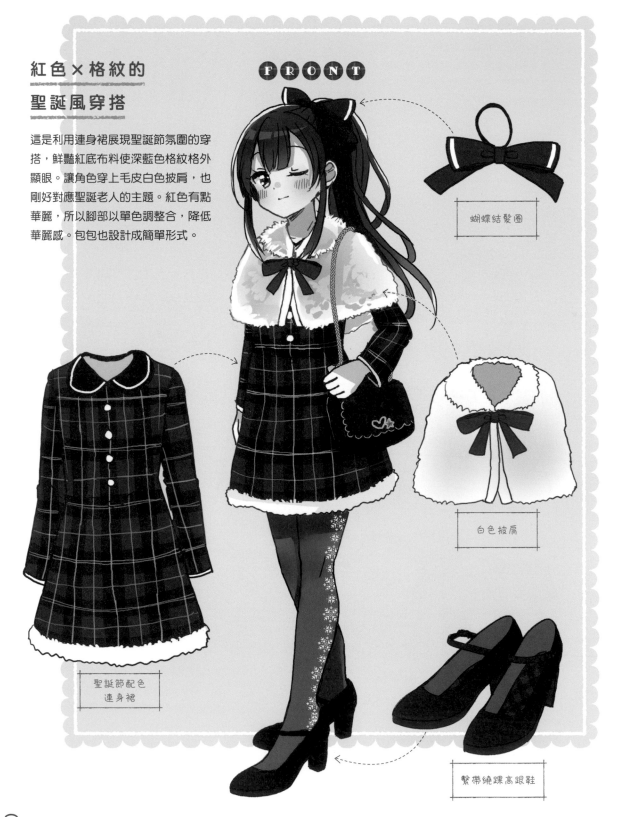

紅色×格紋的
聖誕風穿搭

這是利用連身裙展現聖誕節氛圍的穿搭，鮮豔紅底布料使深藍色格紋格外顯眼。讓角色穿上毛皮白色披肩，也剛好對應聖誕老人的主題。紅色有點華麗，所以腳部以單色調整合，降低華麗感。包包也設計成簡單形式。

FRONT

蝴蝶結髮圈

白色披肩

聖誕節配色
連身裙

繫帶繞踝高跟鞋

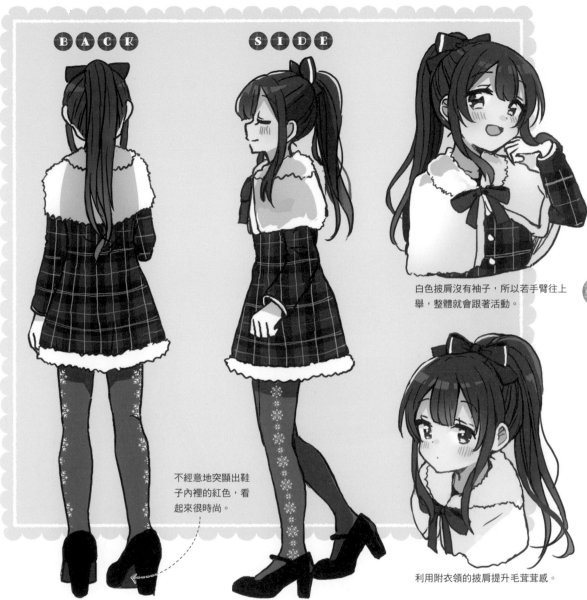

BACK　SIDE

白色披肩沒有袖子，所以若手臂往上
舉，整體就會跟著活動。

不經意地突顯出鞋
子內裡的紅色，看
起來很時尚。

利用附衣領的披肩提升毛茸茸感。

❄ PICK UP Variation♡ / 北歐風格圖案的變化

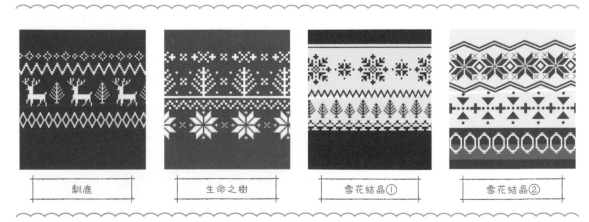

馴鹿　生命之樹　雪花結晶①　雪花結晶②

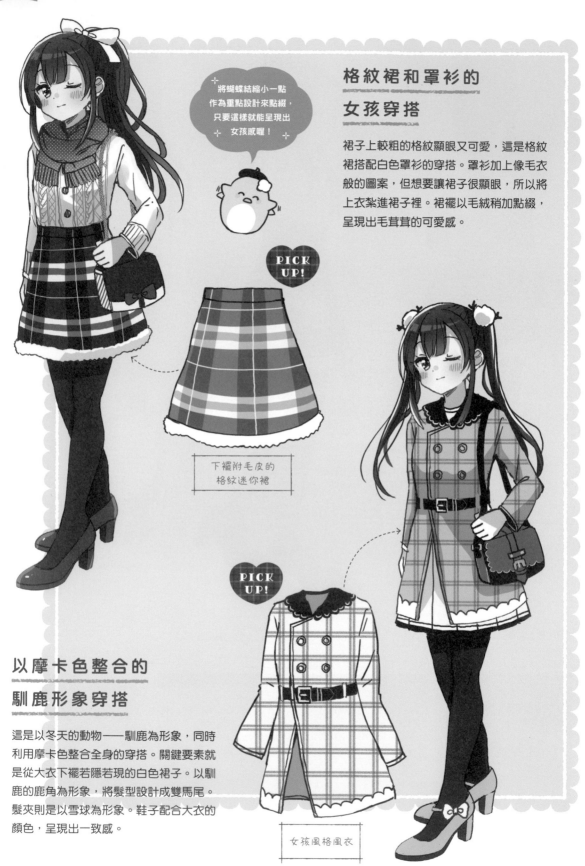

格紋裙和罩衫的
女孩穿搭

裙子上較粗的格紋顯眼又可愛,這是格紋裙搭配白色罩衫的穿搭。罩衫加上像毛衣般的圖案,但想要讓裙子很顯眼,所以將上衣紮進裙子裡。裙襬以毛絨稍加點綴,呈現出毛茸茸的可愛感。

將蝴蝶結縮小一點作為重點設計來點綴,只要這樣就能呈現出女孩感喔!

PICK UP!

下襬附毛皮的格紋迷你裙

PICK UP!

以摩卡色整合的
馴鹿形象穿搭

這是以冬天的動物——馴鹿為形象,同時利用摩卡色整合全身的穿搭。關鍵要素就是從大衣下襬若隱若現的白色裙子。以馴鹿的鹿角為形象,將髮型設計成雙馬尾。髮夾則是以雪球為形象。鞋子配合大衣的顏色,呈現出一致感。

女孩風格風衣

滾邊針織短版小外套
營造的純白高雅穿搭

這是可以隨意穿上的寬鬆長袖短版小外套
搭配白色連身裙的純白穿搭。短版小外套
的袖子設計成滾邊狀，呈現出大小姐的穿
搭風格。圍巾、蝴蝶結和鞋子使用鮮豔的
紅色，作為強調點。裙子加上北歐風格圖
案，展現冬天感。

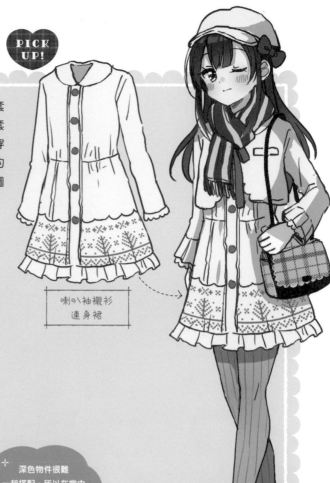

喇叭袖襯衫
連身裙

深色物件很難
一起搭配，所以在當中
參雜黑色或白色，
就容易整合在一起。

紅色和綠色的聖誕節
個性派穿搭

紅色和綠色是聖誕節顏色的基本款。不過
這兩種顏色都很強烈，所以不要讓顏色太
過明亮，改成稍微降低彩度的顏色。強調
點是從裙子開衩中若隱若現的格紋。建議
將上衣紮在裙子裡。

附蝴蝶結長裙

COORDINATION ❄ 05 情人節穿搭

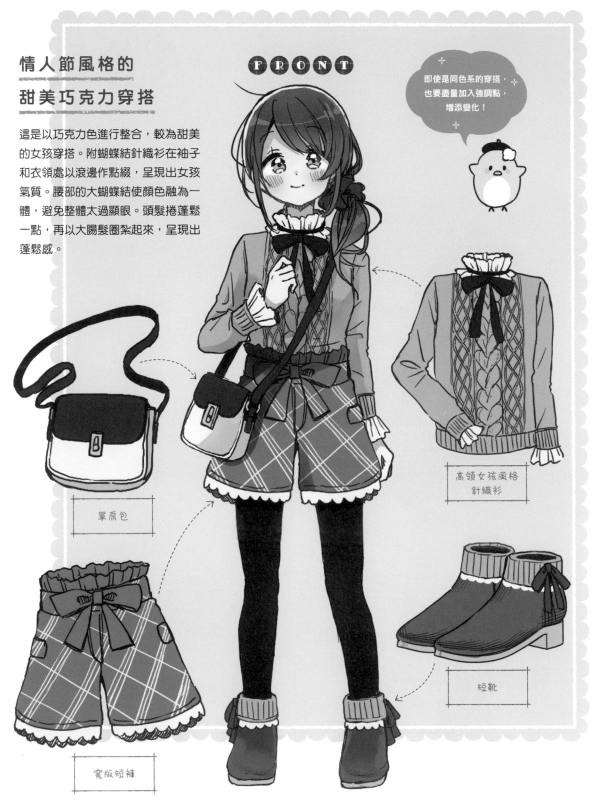

情人節風格的
甜美巧克力穿搭

這是以巧克力色進行整合，較為甜美的女孩穿搭。附蝴蝶結針織衫在袖子和衣領處以滾邊作點綴，呈現出女孩氣質。腰部的大蝴蝶結使顏色融為一體，避免整體太過顯眼。頭髮捲蓬鬆一點，再以大腸髮圈紮起來，呈現出蓬鬆感。

FRONT

即使是同色系的穿搭，也要盡量加入強調點，增添變化！

高領女孩風格針織衫

單肩包

短靴

寬版短褲

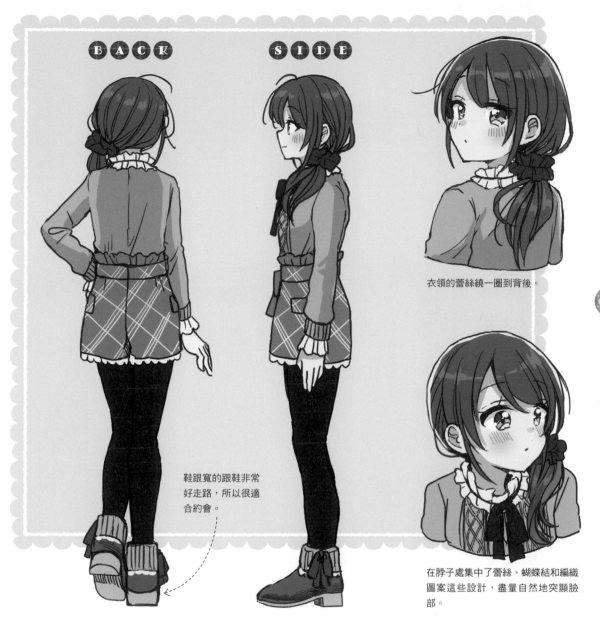

B A C K　　　　S I D E

衣領的蕾絲繞一圈到背後。

鞋跟寬的跟鞋非常
好走路,所以很適
合約會。

在脖子處集中了蕾絲、蝴蝶結和編織
圖案這些設計,盡量自然地突顯臉
部。

❄ **PICK UP** *Variation♡* / **靴子的變化**

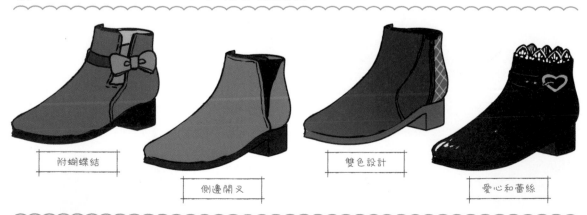

附蝴蝶結

側邊開叉

雙色設計

愛心和蕾絲

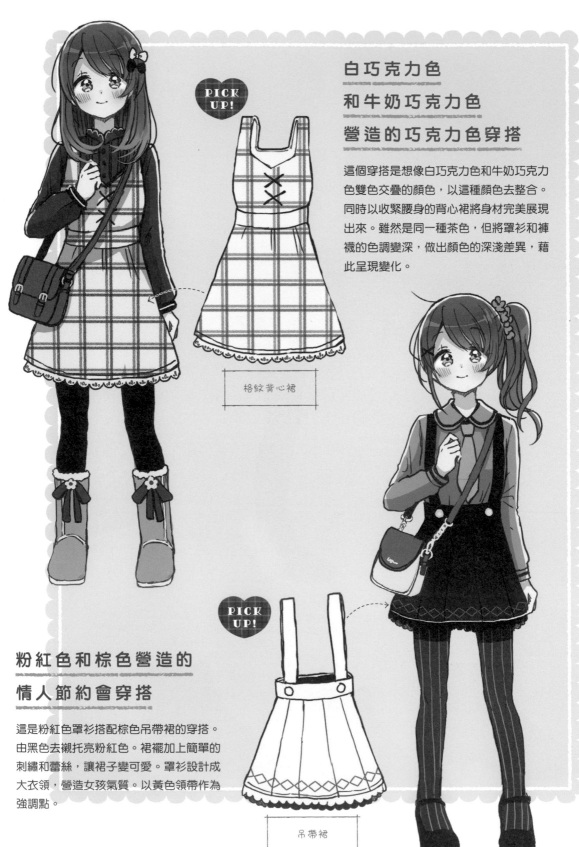

PICK UP!

白巧克力色和牛奶巧克力色營造的巧克力色穿搭

這個穿搭是想像白巧克力和牛奶巧克力色雙色交疊的顏色,以這種顏色去整合。同時以收緊腰身的背心裙將身材完美展現出來。雖然是同一種茶色,但將罩衫和褲襪的色調變深,做出顏色的深淺差異,藉此呈現變化。

格紋背心裙

PICK UP!

粉紅色和棕色營造的情人節約會穿搭

這是粉紅色罩衫搭配棕色吊帶裙的穿搭。由黑色去襯托亮粉紅色。裙襬加上簡單的刺繡和蕾絲,讓裙子變可愛。罩衫設計成大衣領,營造女孩氣質。以黃色領帶作為強調點。

吊帶裙

蛋糕連身裙營造的
浪漫穿搭

這個穿搭是以連身裙作為重點搭配出來的，連身裙由四層橫向皺褶滾邊組成，帶有軟綿綿的大小姐風格。腰部有拼接設計，所以即使利用蛋糕裙呈現分量感，看起來也很苗條。鞋子選擇有光澤的白色，提升高級感。利用頭髮的花朵裝飾提升女人味。

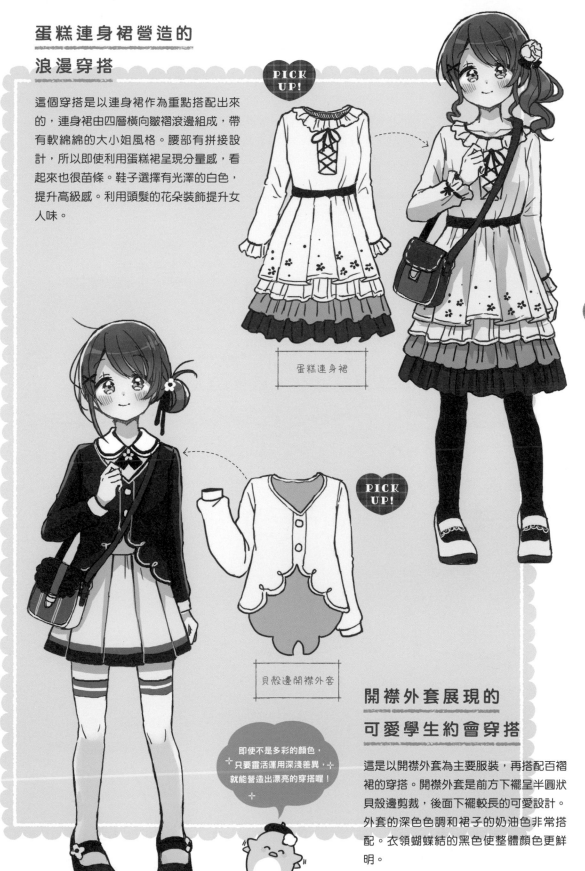

PICK UP!

蛋糕連身裙

PICK UP!

貝殼邊開襟外套

即使不是多彩的顏色，只要靈活運用深淺差異，就能營造出漂亮的穿搭喔！

開襟外套展現的
可愛學生約會穿搭

這是以開襟外套為主要服裝，再搭配百褶裙的穿搭。開襟外套是前方下襬呈半圓狀貝殼邊剪裁，後面下襬較長的可愛設計。外套的深色色調和裙子的奶油色非常搭配。衣領蝴蝶結的黑色使整體顏色更鮮明。

簡單的
改造創意

02

裙子的改造

將基本的裙子稍加改變，就能更加提升個性和時尚度。
覺得有點不滿意時，就試著增添要素，展現獨創性吧！

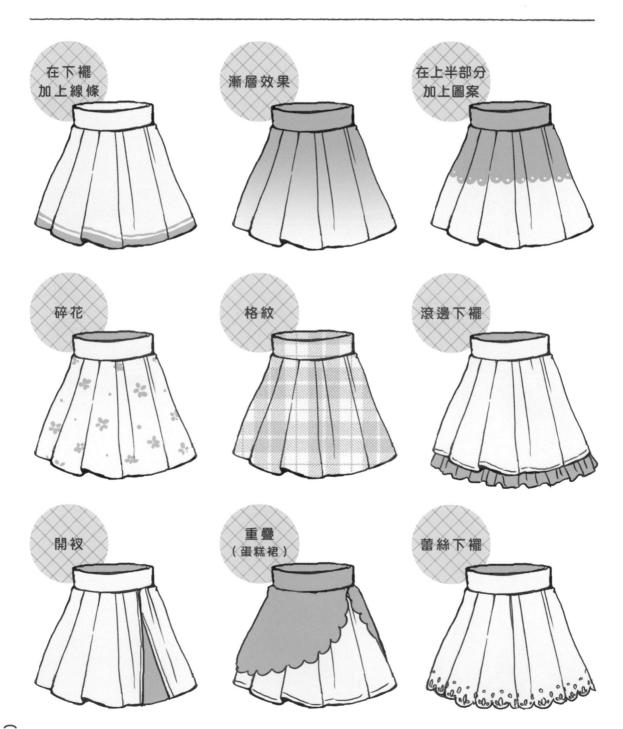

在下襬
加上線條

漸層效果

在上半部分
加上圖案

碎花

格紋

滾邊下襬

開衩

重疊
（蛋糕裙）

蕾絲下襬

CHAPTER 6

髪型設計

HAIR Catalog

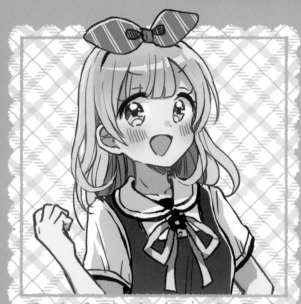

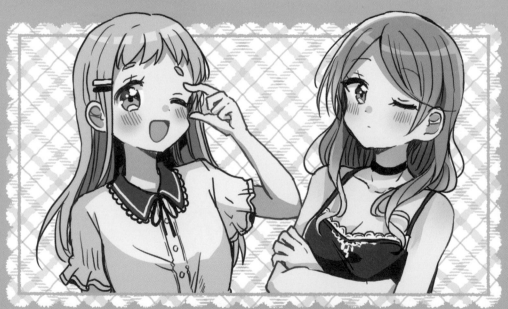

短髮

微捲齊瀏海

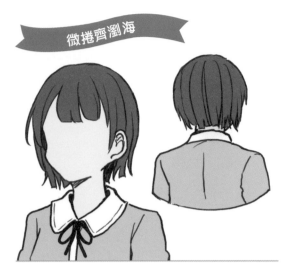

後面頭髮較長

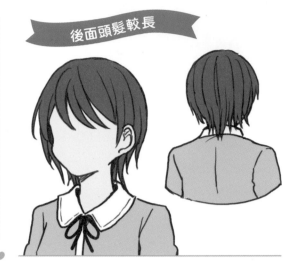

髮尾外翹

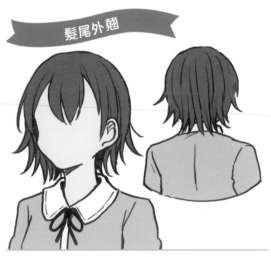

鬢髮較長

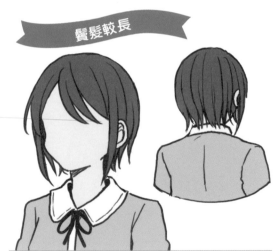

超短髮

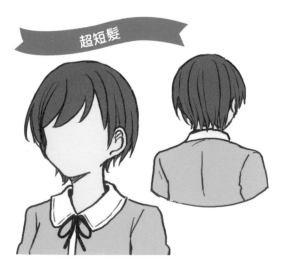

前後較長

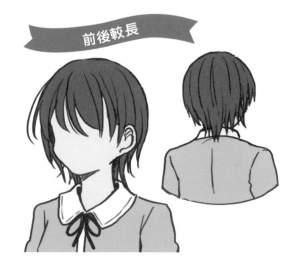

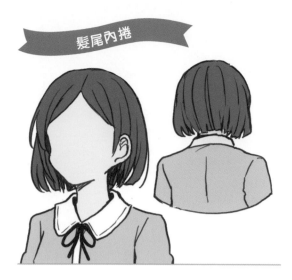

髮尾內捲

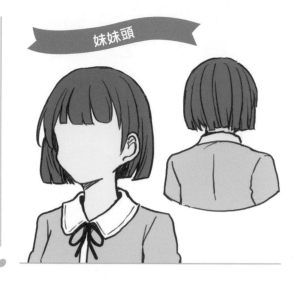

妹妹頭

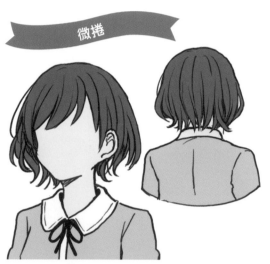

微捲

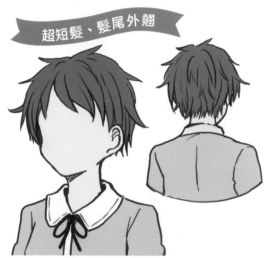

超短髮、髮尾外翹

Point♡ 很適合男孩子氣女孩的
清爽髮型！

短髮是清爽髮型，而且是很適合活力系或男孩子風格的髮型。短髮

給人的印象會因為捲髮方式、髮量和瀏海的緣故，產生極大變化，

能做出孩子氣的氛圍，也可以營造出成熟感。短髮也是非常適合休

閒或時尚風格穿搭的髮型。利用髮夾或編髮增添變化，就能提升可

愛度。

也能根據造型的
變化，呈現出
女孩氣質喔！

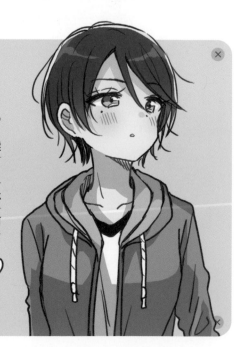

中長髮

將髮尾燙捲

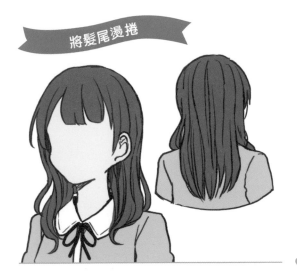

三股辮公主頭

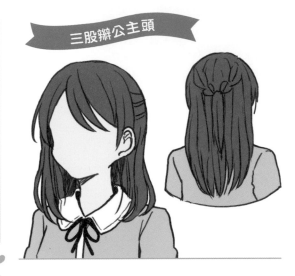

姬髮式

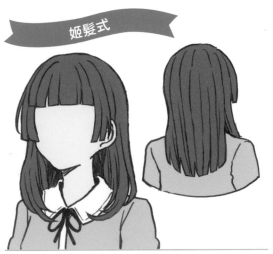

單側較長

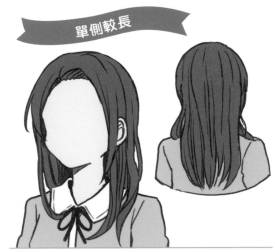

直髮

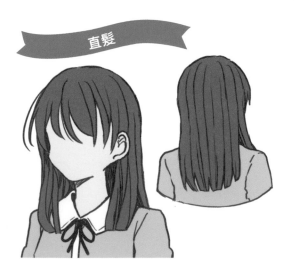

髮尾外翹

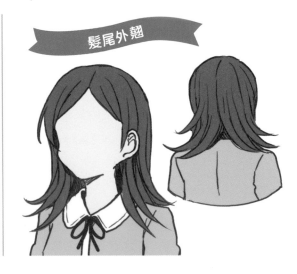

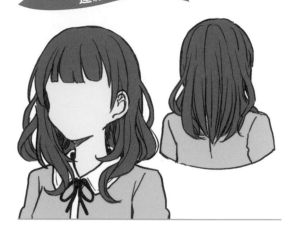

蓬鬆捲髮

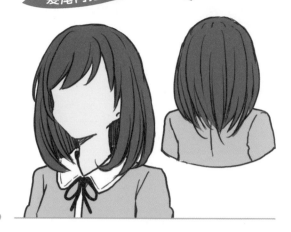

髮尾內捲、捲度較小

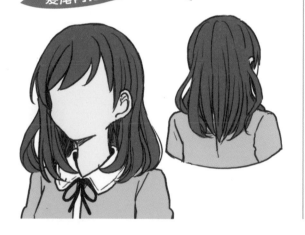

髮尾內捲、一般捲度

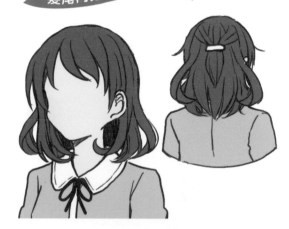

髮尾內捲、捲度較大

Point♡ 最流行又能體驗
不同的改造！

中長髮是指從肩膀到鎖骨左右的頭髮長度。和短髮、長髮相比，

改造幅度大，像是燙捲、綁成公主頭、綁起來，或是剪成狼尾頭

等，可以體驗各式各樣的風格。當然直接將頭髮披散下來也很可

愛，所以中長髮可以說是方便運用的頭髮長度。配合角色做些改

造吧！

覺得煩惱時，
就試著選擇中長髮吧！

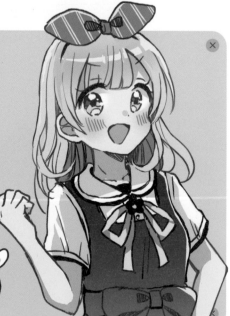

CHAPTER **6** 髮型設計

長髮

直髮

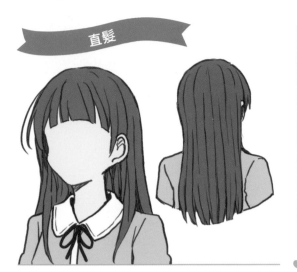

蓬鬆公主頭

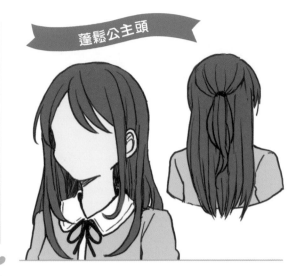

三股辮公主頭

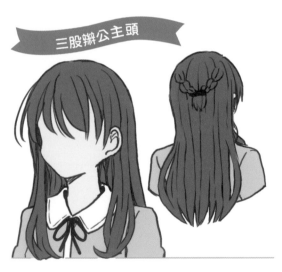

髮尾燙捲

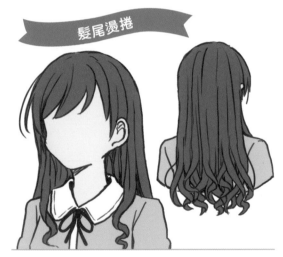

頭髮沒有披散到肩膀前的公主頭

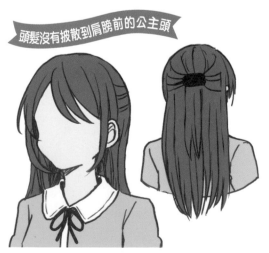

髮尾燙捲且頭髮沒有披散到肩膀前

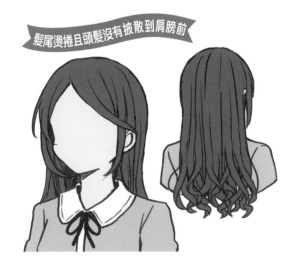

單側較長

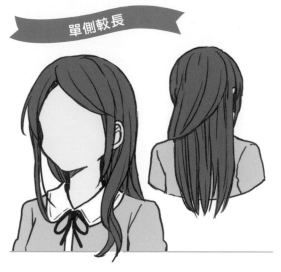

頭髮有披散到肩膀前的長髮

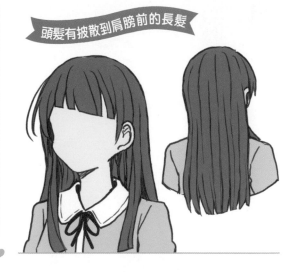

中分

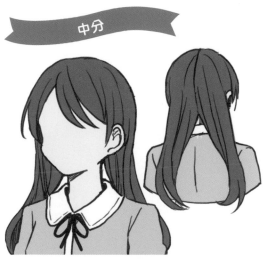

使髮量豐盈

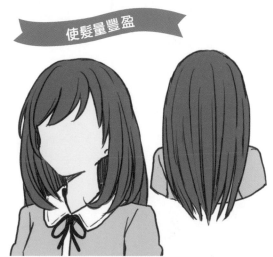

Point♡ 非常有女孩氣質的髮型！

長髮是比中長髮還長的髮型，是容易給人帶來女人味印象的長度。直接披散下來的話，素淨的氛圍就會增強。此外，公主頭綁起來很漂亮，所以很推薦這個髮型。不論頭髮是否有披散到肩膀前，氛圍都會有所不同，所以請試著配合角色嘗試看看。長髮非常適合素淨的服裝或有女人味風格的穿搭。

這是有女孩氣質又可愛的髮型喔！

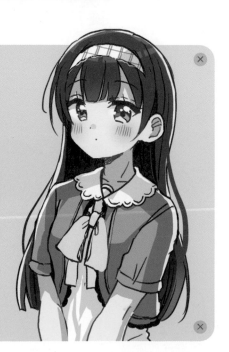

馬尾

長髮、高馬尾

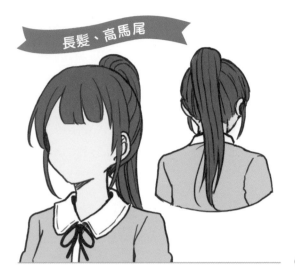

中長髮、高馬尾

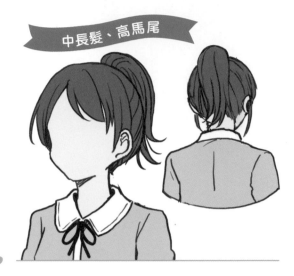

捲髮、高馬尾

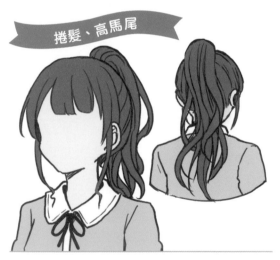

留下鬢髮、高馬尾

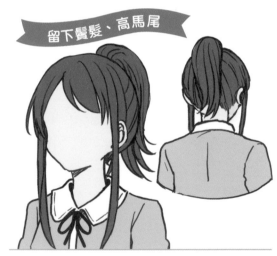

馬尾綁一個小圈、單側高馬尾

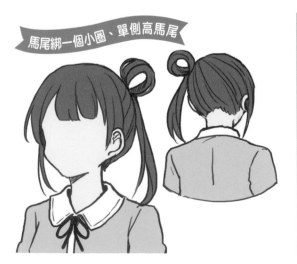

長髮、單側高馬尾

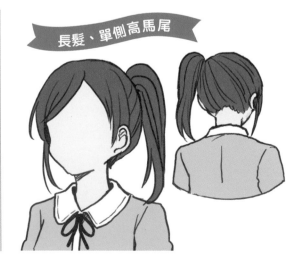

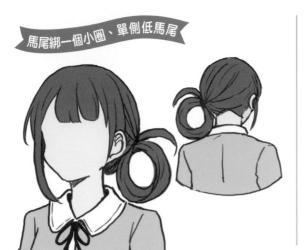

馬尾綁一個小圈、單側低馬尾

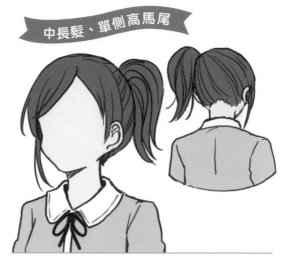

中長髮、單側高馬尾

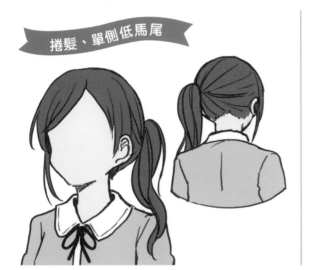

捲髮、單側低馬尾

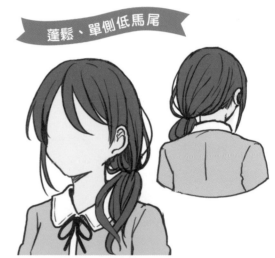

蓬鬆、單側低馬尾

Point♡ 簡單且容易的髮型改造基本款！

這是將中長髮或長髮以髮圈或大腸髮圈紮成一束的髮型。所謂的馬尾或單側馬尾，就相當於這種髮型。若馬尾綁的位置較低，就會營造出成熟、認真的氛圍。綁的位置較高，則是形成開朗活潑的氛圍。即使綁的位置很高，加入較長的鬢髮、稍微燙捲，也都能呈現成熟感。

> 這種髮型也很容易和做運動等情境搭配在一起喔！

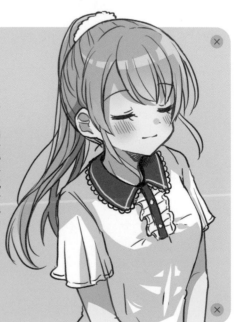

雙馬尾

中長髮、高馬尾

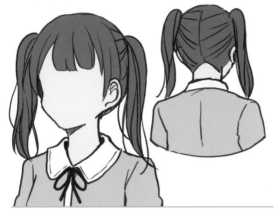

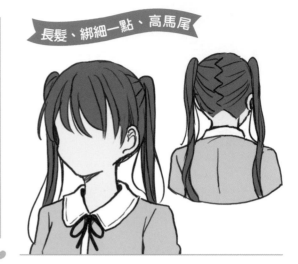
長髮、綁細一點、高馬尾

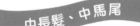
中長髮、中馬尾

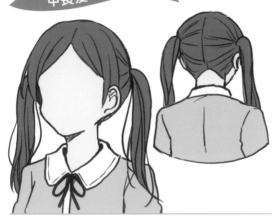

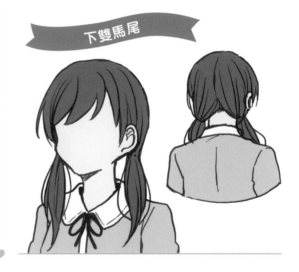
下雙馬尾

將兩側的少量頭髮綁成兩束

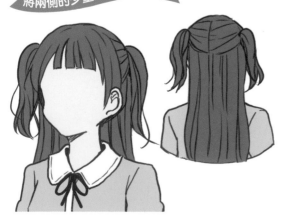

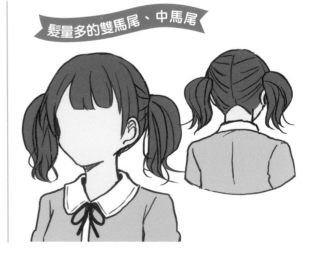
髮量多的雙馬尾、中馬尾

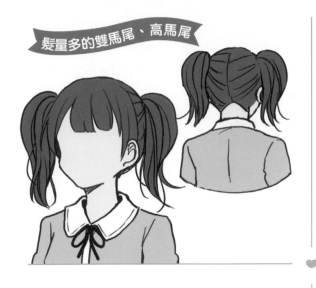

髮量多的雙馬尾、高馬尾

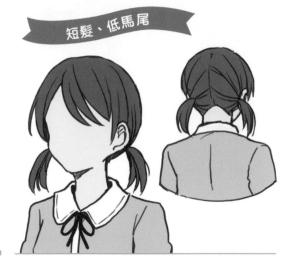

短髮、低馬尾

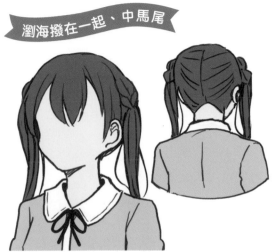

瀏海撥在一起、中馬尾

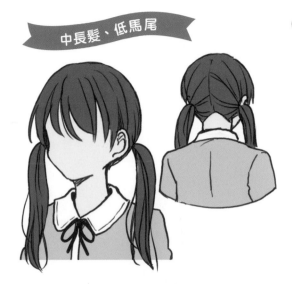

中長髮、低馬尾

Point♡ 容易呈現特徵、
充滿可愛氣息的綁法!

這是將頭髮分到兩邊再綁起來的綁法。基本上看起來是孩子氣的幼
稚印象,所以和年紀輕的角色、蘿莉塔風格的穿搭是完美搭配。馬
尾綁的位置高、使髮量豐盈,孩子氣的印象就會更加增強。相反
地,綁的位置低,減少髮量的話,就能營造高雅印象。

和偶像系、
有小聰明的角色的
搭配度也極佳喔!

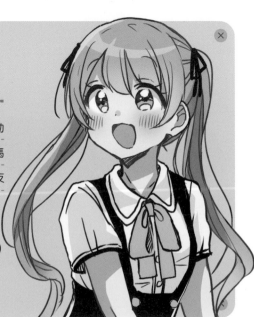

丸子頭

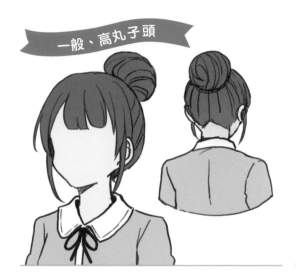

一般、高丸子頭

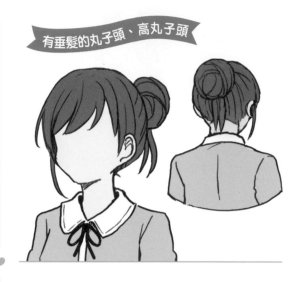

有垂髮的丸子頭、高丸子頭

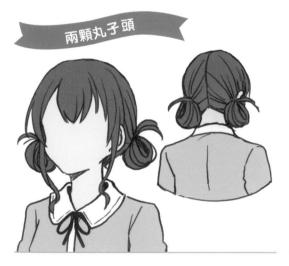

兩顆丸子頭

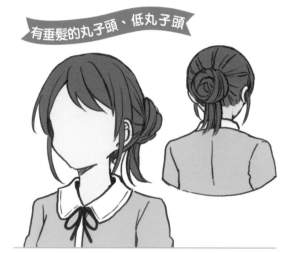

有垂髮的丸子頭、低丸子頭

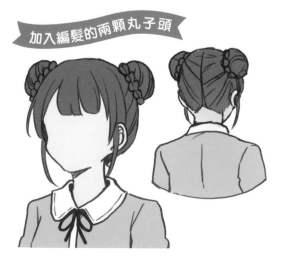

加入編髮的兩顆丸子頭

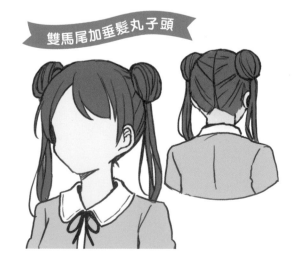

雙馬尾加垂髮丸子頭

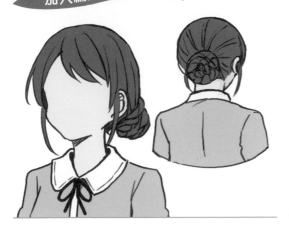

加入編髮的丸子頭

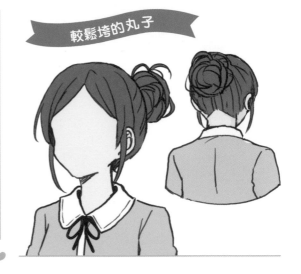

較鬆垮的丸子

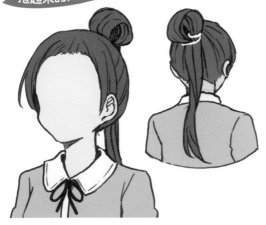

捲起來的丸子頭、高丸子頭

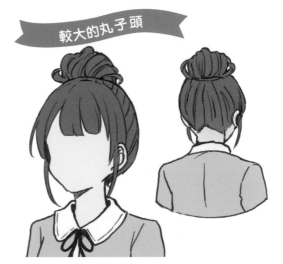

較大的丸子頭

Point♡ 方便運用在 各種情境的髮型！

不論是日常情境或正式情境，丸子頭是在各種時機都方便運用

的髮型。可以呈現出不造作的時尚感，也容易展現時髦氛圍。

綁成高丸子頭時，會形成淘氣鬼的印象，綁成低丸子頭時，則

容易變成沉穩的大姊姊風格。若綁成兩顆丸子頭，也很容易和

中華風的角色一起搭配。

> 不要綁得很漂亮、很圓，
> 營造出蓬鬆有縫隙的樣子，
> 就容易產生成熟感喔！

捲髮

蓬鬆捲髮

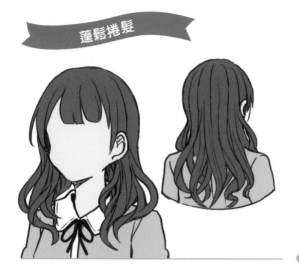

髮尾內捲

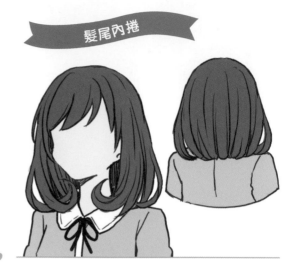

垂直螺旋捲、單側

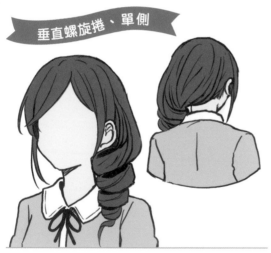

垂直螺旋捲、後面頭髮呈披散狀

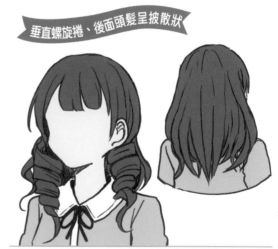

垂直螺旋捲、蓬鬆捲髮

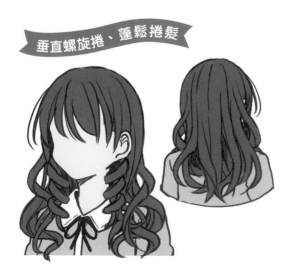

波浪捲

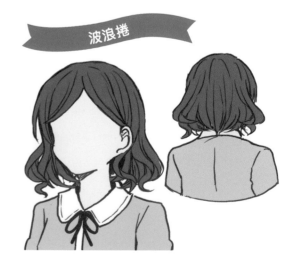

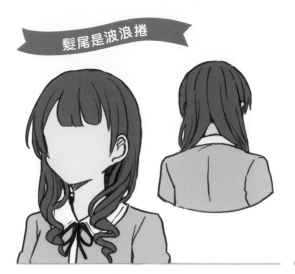

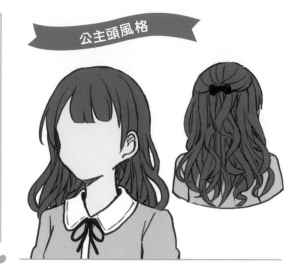

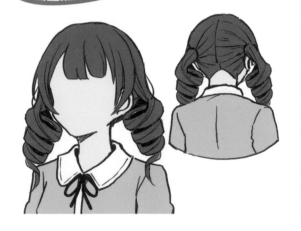

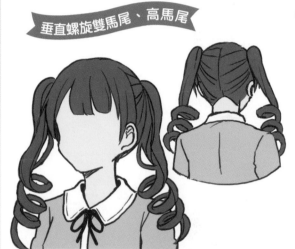

髮尾是波浪捲

公主頭風格

垂直螺旋雙馬尾、低馬尾

垂直螺旋雙馬尾、高馬尾

CHAPTER **6** 髮型設計

Point♡ 呈現出高雅華麗感的 有特色髮型！

這是呈現大小姐氛圍和端莊氣質等高雅形象的髮型。根據捲度和燙捲的
位置，輕微波浪捲和確實燙捲等捲髮造型，給人的印象都會有所不同，
但基本上會形成華麗的印象，所以捲髮非常適合禮服之類的服裝。燙出
來的螺旋形狀像鑽孔機一樣的垂直螺旋捲在現實中不太常看到，但這種

髮型可以塑造出有個性的
角色。

這種髮型也帶有成熟感，
所以也很容易搭配
性感服裝喔！

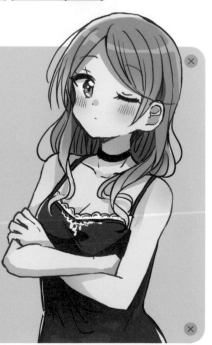

編髮

耳下編髮

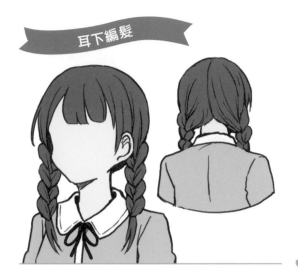

較精細的編髮

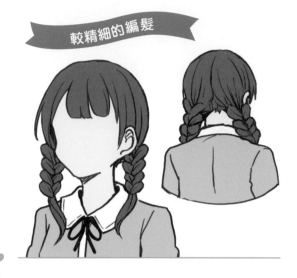

較短的編髮

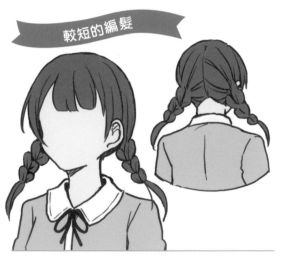

從較高位置開始的編髮

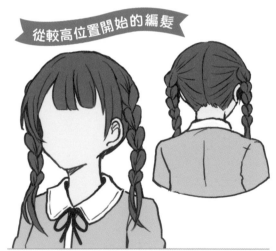

瀏海加入編髮

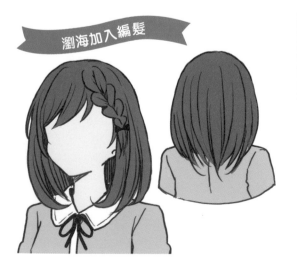

髮箍式編髮

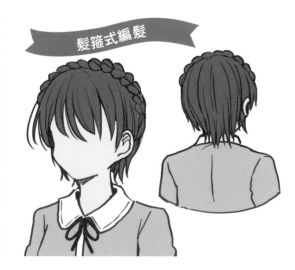

蓬鬆感編髮

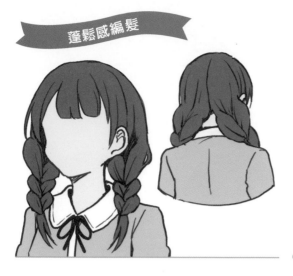

單側編髮

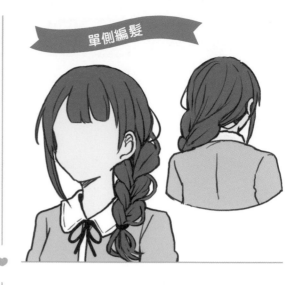

馬尾加入編髮

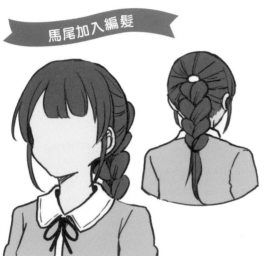

兩側有蓬鬆感的編髮

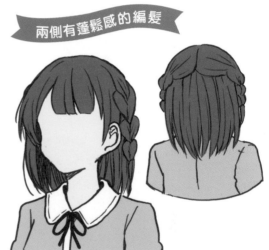

Point♡ 要稍微花點時間的 時尚髮型!

編髮是很適合正經或成熟角色的髮型。若設計成像下雙馬尾一樣,就會

形成相當穩重的印象,但加入一部分的編髮,就能看起來時尚又成熟。

此外,加上躍動感的話,即使是活潑的女孩也很適合這個髮型。在插畫

裡經常會變形,所以觀察實際照片、事先了解綁法,就比較容易繪製。

眼鏡和三股辮是
搭配度最好的組合。

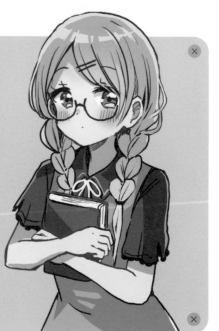

HAIRSTYLE 09 各種瀏海改造集

露出額頭

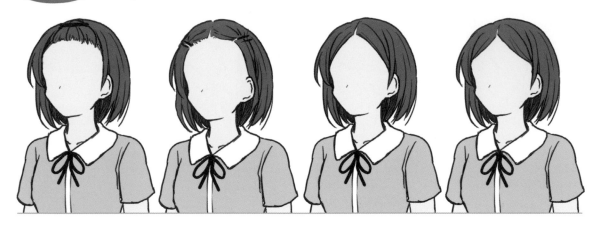

較長的瀏海

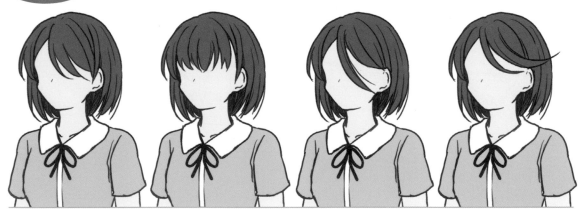

齊瀏海

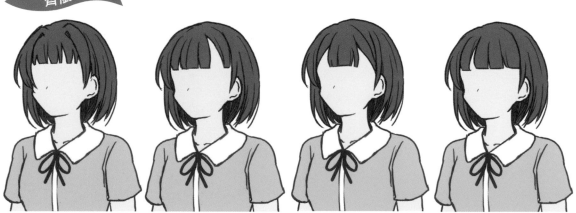

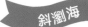

較短的瀏海

斜瀏海

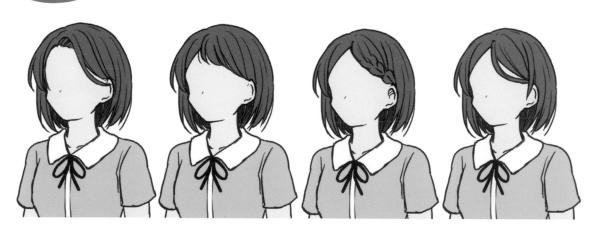

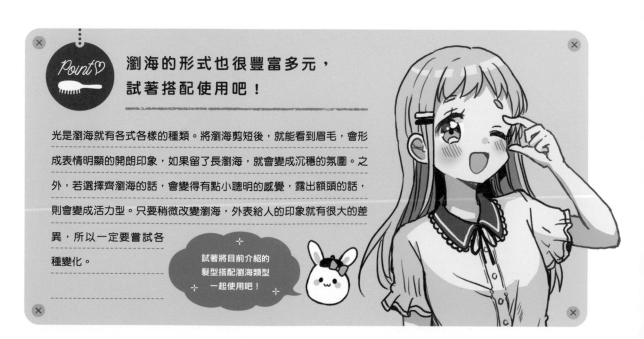

Point♡ **瀏海的形式也很豐富多元，試著搭配使用吧！**

光是瀏海就有各式各樣的種類。將瀏海剪短後，就能看到眉毛，會形成表情明顯的開朗印象，如果留了長瀏海，就會變成沉穩的氛圍。之外，若選擇齊瀏海的話，會變得有點小聰明的感覺，露出額頭的話，則會變成活力型。只要稍微改變瀏海，外表給人的印象就有很大的差異，所以一定要嘗試各種變化。

試著將目前介紹的髮型搭配瀏海類型一起使用吧！

可愛配件

髮箍

髮夾

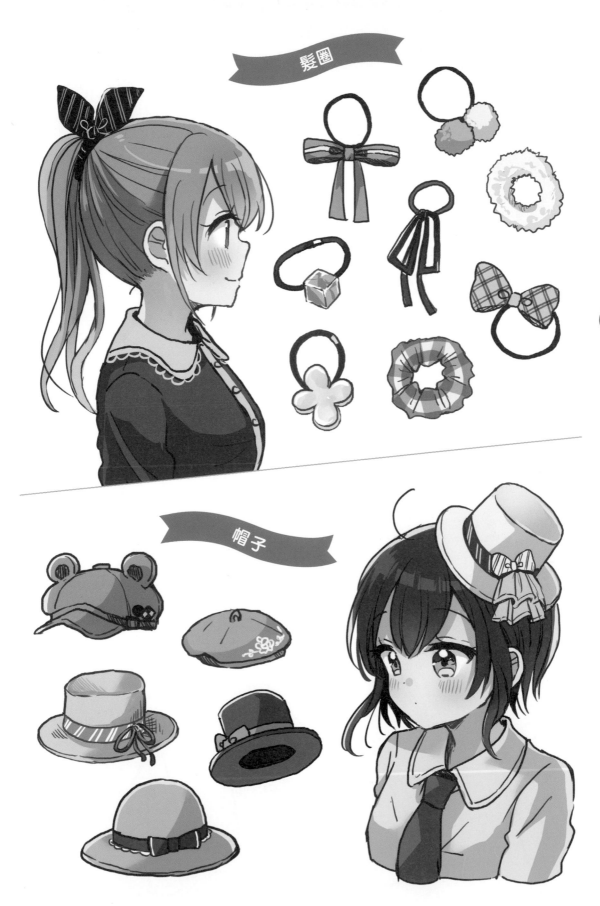

髮圈

帽子

T 恤

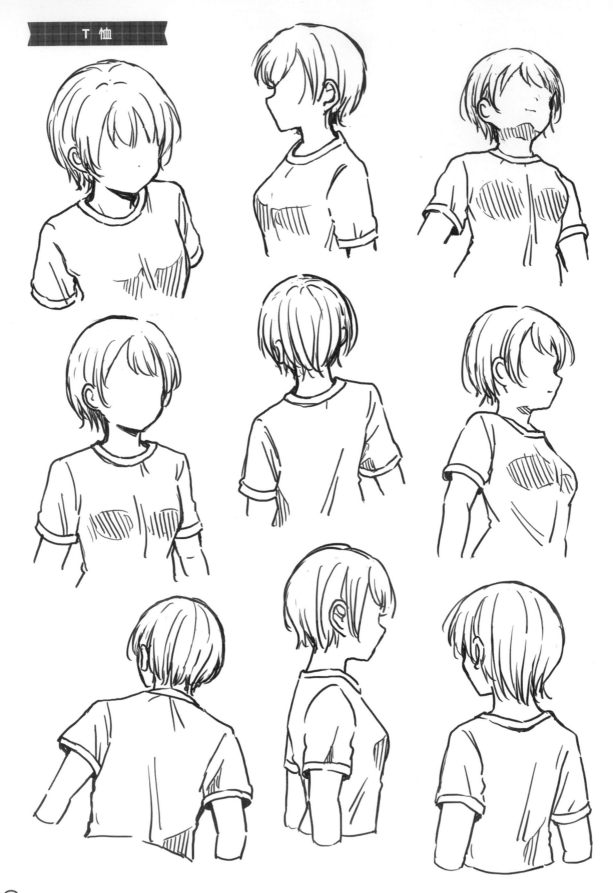

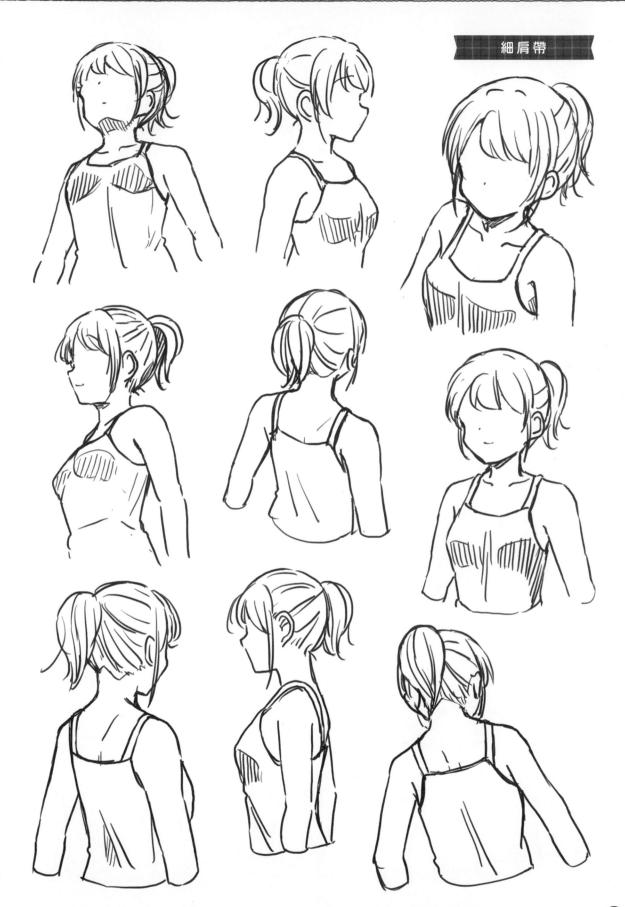

一般領

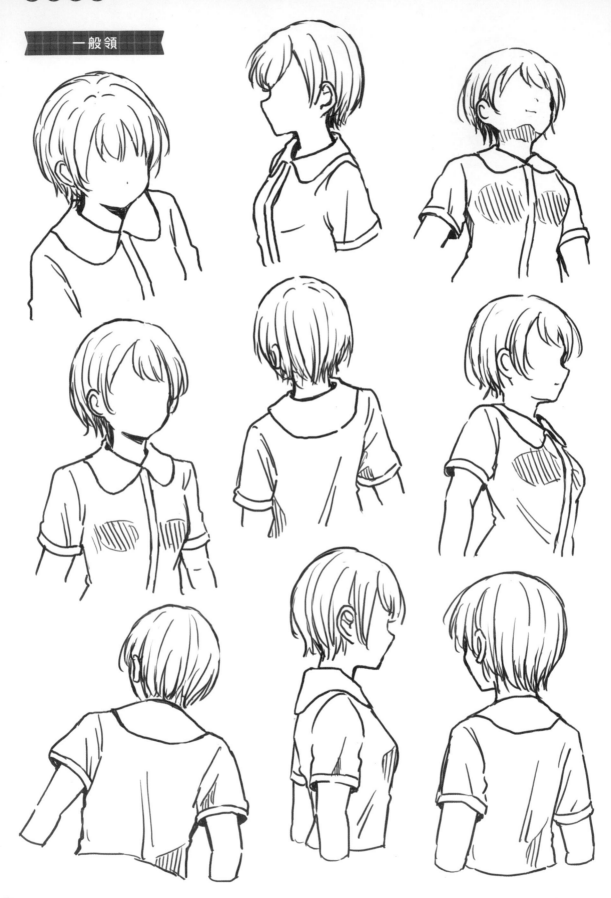

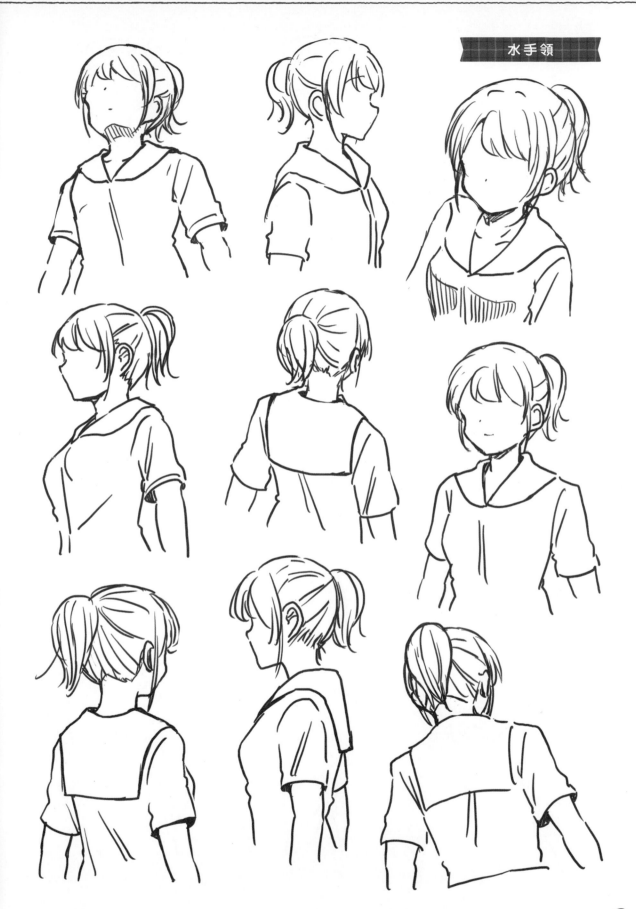

連帽上衣（脫掉兜帽）

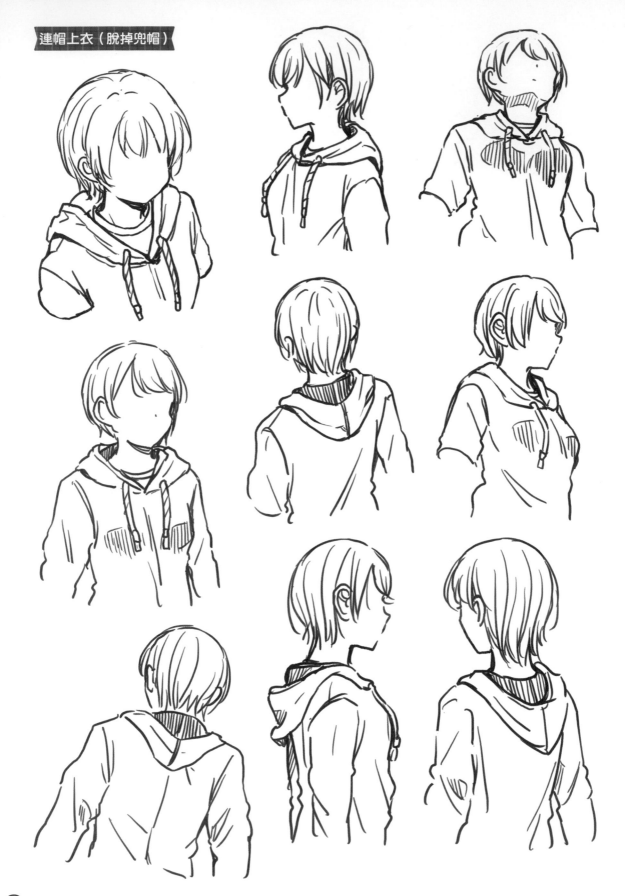

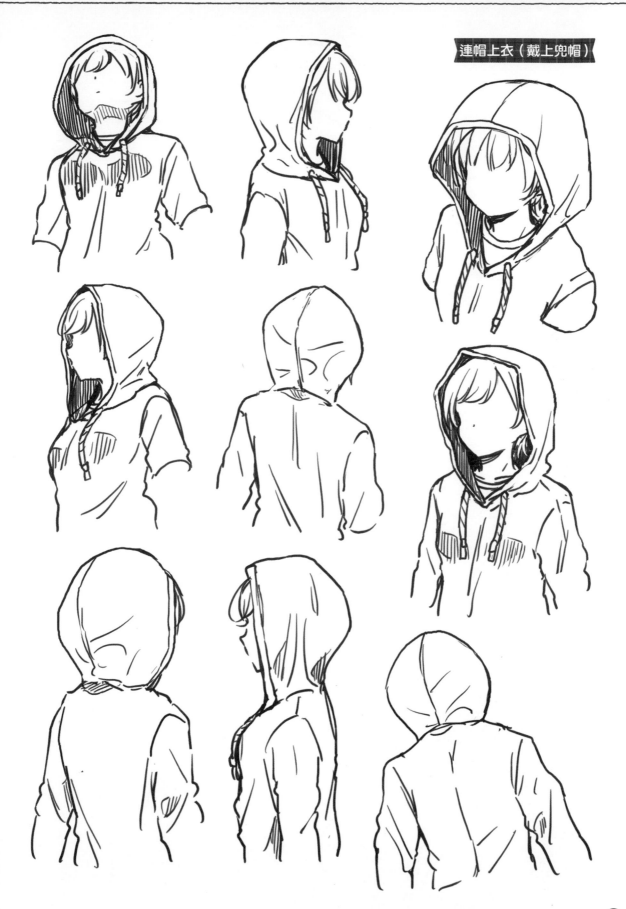

連帽上衣（戴上兜帽）

137

棒球帽

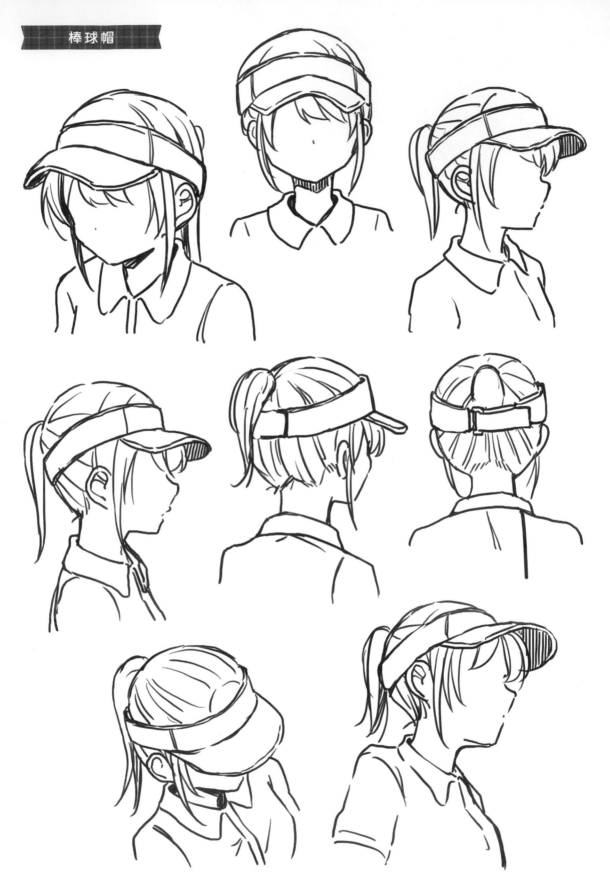

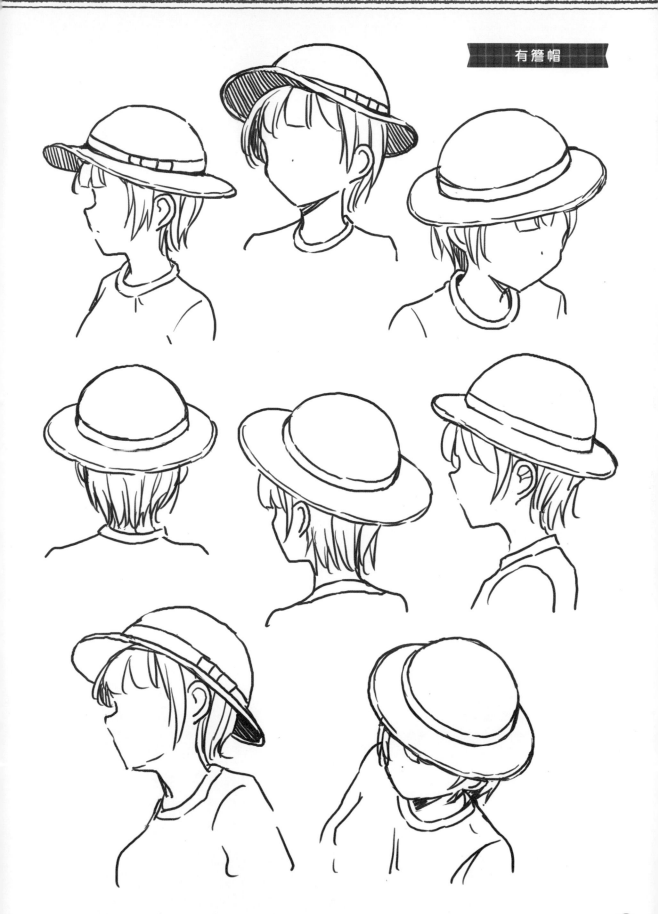

復古摩登和裝女子
角色人物設計指引書

作者：神威なつき
ISBN：978-957-9559-91-1

黑白插畫世界
jaco 畫冊 & 插畫技巧

作者：jaco
ISBN：978-626-7062-02-9

擴展表現力
黑白插畫作畫技巧

作者：jaco
ISBN：978-957-9559-14-0

手部動作の作畫技巧

作者：きびうら 等
ISBN：978-626-7062-06-7

學習了解！懂得挑選！靈活運用！
畫材 BOOK

作者：磯野 CAVIAR
ISBN：978-957-9559-77-5

透過素描學習
美術解剖學

作者：加藤公太
ISBN：978-626-7062-09-8

描繪廢墟的世界

作者：TripDancer 等
ISBN：978-957-9559-78-2

Mozu 袖珍作品集
小小人的微縮世界

作者：Mozu
ISBN：978-626-7062-05-0

吉田誠治作品集 &
掌握透視技巧

作者：吉田誠治
ISBN：978-957-9559-61-4

SCULPTORS 造型名家選集 05
原創造形 & 原型作品集
塗裝與質感

作者：玄光社
ISBN：978-626-7062-20-3

竹谷隆之 畏怖的造形

作者：竹谷隆之
ISBN：978-957-9559-53-9

獸人姿勢集
簡單 4 步驟學習素描 & 設計

作者：玄光社
ISBN：978-986-0676-52-5

飛廉
岡田惠太造形作品集 &
製作過程技法書

作者：岡田惠太
ISBN：978-957-9559-32-4

大畠雅人作品集
ZBrush ＋造型技法書

作者：大畠雅人
ISBN：978-986-9692-05-2

動物雕塑解剖學

作者：片桐裕司
ISBN：978-986-6399-70-1

龍族傳說
高木アキノリ作品集＋
數位造形技法書

作者：高木アキノリ
ISBN：978-626-7062-10-4

佐倉織子

擅長童話幻想風世界觀的插畫家兼漫畫家。目前活躍領域廣泛，包括童書、角色設計、書籍封面插畫、遊戲插畫等等。著有《佐倉おりこ画集 Fluffy》、《メルヘンファンタジーな女の子のキャラデザ＆作画テクニック》《メルヘンでかわいい女の子の衣装デザインカタログ》（皆為玄光社出版）、漫畫《すいんぐ!!》（實業之日本社）、系列封面插畫《四つ子ぐらし》等眾多作品。

Twitter：@sakura_oriko　個人網站：https://www.sakuraoriko.com/

童話風可愛女孩的

服裝穿搭設計

作　　者　佐倉織子
翻　　譯　邱顯惠
發 行 人　陳偉祥
出　　版　北星圖書事業股份有限公司
地　　址　234 新北市永和區中正路 462 號 B1
電　　話　886-2-29229000
傳　　真　886-2-29229041
網　　址　www.nsbooks.com.tw
E-MAIL　nsbook@nsbooks.com.tw
劃撥帳戶　北星文化事業有限公司
劃撥帳號　50042987
製版印刷　皇甫彩藝印刷股份有限公司
出 版 日　2022 年 9 月
I S B N　978-626-7062-12-8
定　　價　450 元

如有缺頁或裝訂錯誤，請寄回更換。

國家圖書館出版品預行編目 (CIP) 資料

童話風可愛女孩的服裝穿搭設計 / 佐倉織子著；
　邱顯惠翻譯. -- 新北市：北星圖書事業股份有
　限公司, 2022.09
144 面；18.2x25.7 公分
譯自：メルヘンでかわいい女の子の衣装コー
ディネートカタログ
ISBN 978-626-7062-12-8（平裝）

1.CST: 插畫 2.CST: 繪畫技法

947.45　　　　　　　110021675

官方網站　　　臉書粉絲專頁　　LINE 官方帳號